世紀
人物100

不朽的樂聖

貝多芬

高 遠 著

三民書局

獻給孩子們的禮物

世界上最幸福的孩子，是他們一出生就有機會接近故事書，想想看，那些書中的人物，不論古今中外都來到了眼前，與他們相識，不僅分享了各個人物生活中的點滴，孩子們的想像力也隨著書中的故事情節飛翔。

不論世界如何演變，科技如何發達，孩子一世幸福的起源，仍然來自於父母的影響，如果每一個孩子都能從小在父母親的懷抱中，傾聽故事，共享閱讀之樂，長大後養成了閱讀習慣，這將是一生中享用不盡的財富。

三民書局的劉振強董事長，想必也是一位深信讀書是人生最大財富的人，在讀書人口往下滑落的多元化時代，他仍然堅信讀書的重要，近年來，更不計成本，連續出版了特別為孩子們策劃的兒童文學叢書，從「文學家」、「藝術家」、「音樂家」、「影響世界的人」系列到「童話小天地」、「第一次」系列，至今已出版了近百本，這僅是由筆者主編出版的部分叢書而已，若包括其他兒童詩集及套書，三民書局已出版不下千百種的兒童讀物。

劉董事長也時常感念著，在他困苦貧窮的青少年時期，是書使他堅強向上，在社會普遍困苦，而生活簡陋的年代，也是書成了他最好的良伴，他希望在他的有生之年，分享這份資產，讓下一代可以充分使用，讓親子共讀的親情，源遠流長。

「世紀人物100」系列早就在他的關切中構思著，希望能出版

孩子們喜歡而且一生難忘的好書。近年來筆者放下一切寫作，接下這份主編重任，並結合海內外有心兒童文學的作者共同為下一代效力，正是感動於劉董事長致力文化大業的真誠之心，更欣喜許多志同道合的朋友，能與我一起為孩子們寫書。

「世紀人物 100」系列規劃出版一百位人物故事，中外各占五十人，包括了在歷史上有關文學、藝術、人文、政治與科學等各行各業有貢獻的人物故事，邀請國內外兒童文學領域專業的學者、作家同心協力編寫，費時多年，分梯次出版。在越來越多元化的世界中，每個人都有各自的才華與潛力，每個朝代也都有其可歌可泣的故事，但是在故事背後所具有的一個共同點，就是每個傳主在困苦中不屈不撓，令人難忘的經歷，這些經歷經由各作者用心博覽有關資料，再三推敲求證，再以文學之筆，寫出了有趣而感人的故事。

西諺有云：「世界因有各式各樣不同的人群，才更加多采多姿。」這套書就是以「人」的故事為主旨，不刻意美化傳主，以每一位傳主的生活經歷為主軸，深入描寫他們成長的環境、家庭教育與童年生活，深入探索是什麼因素造成了他們與眾不同？是什麼力量驅動了他們鍥而不捨的毅力？以日常生活中的小故事，來描繪出這些人物，為什麼能使夢想成真。為了引起小讀者的興趣，特別著重在各傳主的童年生活描述，希望能引起共鳴。尤其在閱讀這些作品時，能於心領神會中得到靈感。

和一般從外文翻譯出來的偉人傳記所不同的是，此套書的特色是，由熟悉兒童文學又關心教育的作者用心收集資料，用有趣的故

事，融入知識，並以文學之筆，深入淺出寫出適合小朋友與大朋友閱讀的人物傳記。在探討每位人物的內在心理因素之餘，也希望讀者從閱讀中，能激勵出個人內在的潛力和夢想。我相信每個孩子在年少時都會發呆做夢，在他們發呆和做夢的同時，書是他們最私密的好友，在閱讀中，沒有批判和譏諷，卻可隨書中的主人翁，海闊天空一起遨遊，或狂想或計畫，而成為心靈知交，不僅留下年少時，從閱讀中得到的神交良伴（一個回憶），如果能兩代共讀，讀後一起討論，綿綿相傳，留下共同回憶，何嘗不是一幅幸福的親子圖？

2006 年，我們升格成為祖字輩，有一位朋友提了滿滿兩袋的童書相送，一袋給新科父母，一袋給我們。老友是美國國家科學院院士，曾擔任過全美閱讀評估諮議委員，也是一位慈愛的好爺爺，深信閱讀對人生的重要。他很感性的說：「不要以為娃娃聽不懂故事，我的孫兒們一出生就聽我們唸故事書，長大後不僅愛讀書而且想像力豐富，尤其是文字表達能力特別強。」我完全同意，並欣然接受那兩袋最珍貴的禮物。

因為我們同樣都是愛讀書、也深得讀書之樂的人。

謹以此套「世紀人物 100」叢書送給所有愛讀書的孩子和家庭，以及我們的孫兒——石開文，他們都是世界上最幸福的孩子，因為從小有書為伴，與愛同行。

作者的話

2003 年 11 月，我以第二屆「世界華文文學優秀散文獎」獲獎者的身分，飛赴雲南，有幸與來自世界各地的作家們歡聚一堂。簡宛老師與我商榷，和三民書局合作為她主持的「世紀人物 100」系列撰寫書冊。簡宛老師是我敬重的文壇前輩，三民書局乃是久負盛名的出版機構之一，此系列又是專為兒童而作，情深意遠。我作為一名文藝工作者，責無旁貸，於是回巴黎後開始著手編著這本貝多芬的傳記。

貝多芬是人類史與音樂史上空前絕後的偉大人物。貝多芬的偉大之處，首先體現在他那前無古人、後無來者的跨時代思想。18 世紀末的歐洲，一些封建君主國家，推行所謂「開明專制」，透過發展文化、藝術、教育、公共建設等措施，來維護其日益衰落的封建統治。貝多芬的青少年時代便成長在這一特殊的歷史時期。1789 年，法國大革命爆發，法國新興資產階級憑藉工商業的發展日益強大起來，他們爭取經濟自由，降低賦稅，要求政治平等，並且推翻了擁有至高無上權力的王侯貴族和享有各種特權的上層階級，提倡「法律之前人人平等，人人擁有言論自由」的全民共治的共和理念，貝多芬深受這一理念的薰陶。他出身貧苦，從小就深解

貧困和艱辛的滋味，也看到了富貴家庭與他慘澹家境的鮮明對比。年齡稍長後，他身遊於貴族上層社會，對自由、平等的思想有深刻實際的體驗。「自由、平等、博愛」的思想，成為貝多芬一生追求的精神圭臬。貝多芬曾這樣說過：「一年的自由比一百年的專制主義對人類要有用得多。」古往今來，在人類的歷史長河中，沒有千秋不滅的霸王功業，沒有古今長存的帝王將相，不變的只有亙古綿延的人類的精神，貝多芬便是使這一精神在藝術領域裡發揚光大、澤慧後輩的傑出代表。

　　貝多芬將「自由、平等、博愛」的思想融入他的音樂裡，在他的作品中，有為自由而戰的「英雄」交響曲，有為鼓勵人們「從黑暗走向光明」的「命運」交響曲，也有為表現人類莊嚴神聖的偉大情感的「莊嚴彌撒」和歌頌「宇宙萬物皆平等，四海之內為兄弟」的博愛思想的「第九號交響曲合唱」。貝多芬的音樂有充滿幻想、追求自由平等精神的頌歌；又有鏗鏘有力、熱血沸騰的對社會不公的呼喊；有急風驟雨、大氣磅礡的與命運的抗爭和春風拂面、鳥語花香的大自然的牧歌；也有柔情似水、刻骨銘心的傷感愛情和倜儻瀟灑、情意綿綿的浪漫曲。貝多芬之所以偉大，其作品所具有的全面性是重要的標誌之一。

　　貝多芬另一偉大側面，就是他與命運的抗爭和個人思想的獨立

性。貝多芬早年喪母、自幼失學、父親酗酒沉淪、家庭極度貧困，他不但要照顧年幼的弟弟，擔起家庭的重任，還要苦學琴藝。貝多芬在維也納獨闖天下，受盡磨難，在音樂事業蒸蒸日上的時候又兩耳失聰。在感情的道路上屢遭挫折，身心俱痛，而那時能診斷出的疾病，貝多芬也幾乎都嘗盡了。同時，他還要拚命的作曲、周旋於貴族之間，為維護作品版權與出版商對簿訴訟，照料兄弟的家庭和面對那曠日持久的家庭糾紛，還要耕耘那有始無終、有花無果的愛情，以及忍受物質生活的貧困……。

　　法國著名的藝術評論家羅曼‧羅蘭曾這樣評價貝多芬：「在如此悲苦的深淵裡，貝多芬從事於謳歌歡樂。」貝多芬的苦難歷程以及在苦難中昇華的獨立思想，是自古迄今藝術史上極為少有的。

　　貝多芬不僅是一位偉大的天才人物，同時也是一位平凡可親的人，他鋼鐵一般的意志裡，蘊藏著濃濃的人情味。貝多芬把他心愛的作品題獻給關心和幫助他的親朋摯友們，期冀親情之樹與他的作品一樣永遠長青。貝多芬還提攜晚輩，像音樂家韋伯、舒伯特、李斯特等都得到過他的扶掖和關懷。貝多芬善良的性格和高尚的情操名標青史。

　　文章的最後，還要感謝三民書局和簡宛老師，為東西文化的交

流和藝術教育的薪傳所做出的積極探索。感謝音樂界前輩們以英文、法文和中文等所撰寫的有關資料，使筆者得以撰成此書。因本人水平所限，文中如有謬誤之處，謹請方家與讀者指正海涵。

言不多敘，書歸正傳，讓我們一起走近貝多芬，一起感受貝多芬慷慨壯麗的人生樂章，閱讀貝多芬所倡導的「整個人類都在向天空張開雙臂，大聲疾呼的撲向『歡樂』，把它緊緊的摟在懷裡。（羅曼‧羅蘭語）」如此的人間大博愛的美好篇章。

寫 書 的 人

高 遠

　　旅法音樂家、藝術評論家。1970 年生於中國河北，留學於法國國立音樂學院，獲法國政府獎學金、法國亞洲中心獎學金，享有法國國際藝術城專家工作室，曾在海內外舉辦多次音樂會。文學作品曾獲「世界華文報告文學獎」、「歐洲時報創刊二十年徵文一等獎」、第二屆「世界華文文學優秀散文獎」等國際華文大獎獎項，文學作品被瑞士蘇黎世大學漢學院收藏。在歐洲、美洲、亞洲等華文名刊開闢藝術評論專欄。現為世界華文作家協會會員、法國中西文化藝術交流發展協會主席。

不朽的樂聖

貝多芬

目次

世紀人物 100

貝多芬

1770～1827

1

天之驕子

我只不過有點兒音樂天賦罷了！

苦難童年

路德維希・范・貝多芬是人類音樂史上最偉大的音樂家之一。

貝多芬生於德國的波昂，18世紀末19世紀初，德國還沒有形成統一的國家，波昂那時屬於奧匈帝國管轄，它的境內包括了幾百個各自分立的邦國，每一個邦國都有各自的統治者。貝多芬出生時，波昂還是選帝侯＊科隆大主教馬克西米里安的宮廷首府所在地。由於在波昂他推行「開明專制」，使得波昂成為當時歐洲

＊選帝侯　奧匈帝國裡，對分立的小邦國最高首領的稱呼。

思想進步人士嚮往的地方。

貝多芬出生於 1770 年 12 月，生日具體是哪一天，他自己也說不清楚。按照德國天主教的習俗，嬰兒在出生以後，要在二十四小時之內接受洗禮。貝多芬受洗的日子是 12 月 17 日，因此人們推斷，他的出生日應是 12 月 16 日。這一點並不十分重要，曾經有一段時間，貝多芬竟被人說成是 1772 年出生，莫名奇妙的小了兩歲。這使貝多芬很迷惑，他曾經對人說：「我真不幸，我活到現在還不知道自己到底多大年齡。」

後來貝多芬才知道，他的父親在他七歲時，為他在科隆舉行了首次公開音樂會，父親想讓兒子成為莫札特那樣的音樂神童，為了讓觀眾對兒子嫻熟的音樂技巧更加嘆服，所以父親故意把貝多芬的年齡隱去了兩歲，偽造了他的年齡。這個事實貝多芬直到

四十歲時才知道。

　　貝多芬出生於音樂世家，他的祖父是一位才華橫溢的音樂家，曾擔任過選帝侯宮廷樂隊隊長。貝多芬的父親約翰也在宮廷樂團裡任職，擔任男高音，同時也拉小提琴等樂器。貝多芬的母親名叫瑪麗亞・瑪格達琳娜，出生在一個有顯貴風度的家庭，在和貝多芬的父親結婚之前，曾經嫁給宮廷的一位室內樂手。可惜瑪麗亞命運多難，先亡夫後喪子，後來才嫁給了貝多芬的父親。

　　瑪麗亞面容姣秀、性格溫婉，人長得漂亮，身材也苗條，與人交往彬彬有禮，言談舉止得體而且精明能幹，深受人們的喜愛和尊敬。但她一生的兩次婚姻，都談不上美滿，加上遭逢兩次喪子之痛，長期忍受著精神和生活的苦難，所以變得沉默寡

言。在貝多芬十七歲時，她因病去世，得年只有四十歲。

貝多芬的父親約翰，少年時期便顯露出極好的音樂才能，由於家庭的壓力，當他開始在宮廷樂團上班時，便拚命工作，常常勞累過度。他一心希望宮廷給他加薪、給他升級，但最後都成了泡影。

當瑪麗亞染上了肺結核病時，面對著工作的打擊和生活的艱辛，約翰漸漸失去了信心，於是他開始酗酒。他在現實中期盼而得不到的，就到沉醉中去尋找；清醒之後，又因自己借酒澆愁而更憂愁。一段時間後，他喝酒開始失控，經常遭人們奚落，甚至連宮廷樂師的位子都保不住了，貝多芬一家的生活頓時陷入苦境。

約翰也曾想要悔過自新，但無力自拔。他把積蓄花了個精

光，又漸漸的變賣家產，不再期許那早已蕩然無存的自尊。他對家庭、對工作都絕望到了極點。

正因為約翰知道自己將損於酗酒的惡習，所以在小貝多芬一出生，他就把生命的意義都寄託在小貝多芬身上。他希望貝多芬能成為莫札特那樣的音樂神童，既能名滿天下，又能日進斗金，既能周遊歐洲，又可成為舉世無雙的大音樂家。於是他決定要使這一偉大而光榮的夢想成真。

從貝多芬出生起，約翰就等待著那成功的一天的到來，隨著貝多芬慢慢長大，他的希望也越來越迫切。或許是教子心切，也或許是等不及了，他開始採取行動。他把貝多芬抱到鋼琴凳上，先講白鍵、再說黑鍵，隨後讓貝多芬重複彈出來。貝多芬或許是好奇、或許是貪玩，並沒有理會父親的心意，約翰在氣憤之下把

他痛打一頓，並勒令他在床上反省。約翰又制定了嚴格的音樂訓練，每天貝多芬都要被迫練琴五六個小時，同時學習羽管鍵琴和小提琴等各種樂器。貝多芬幾乎不可能和小朋友們到田野玩耍，或去林間嬉戲。

有時候，約翰半夜回來，喝得酩酊大醉，把熟睡的貝多芬拖到琴邊，說：「我想讓你成為莫札特那樣的音樂神童，你必須去練琴！」父親缺乏人性的教育方式，連貝多芬的母親也無力阻止。當瑪麗亞心疼孩子想加以干涉時，約翰總是以狂暴的行為對待她，並且嚴厲的說：「對於孩子不要太慈悲和寬厚，要培養他鐵一般的意志和一往無前的精神，尤其對待像路德維希這樣倔強的孩子，更應該如此。」瑪麗亞聽了之後只能忍受，黯然心傷。

貝多芬從小就沒有享受過溫

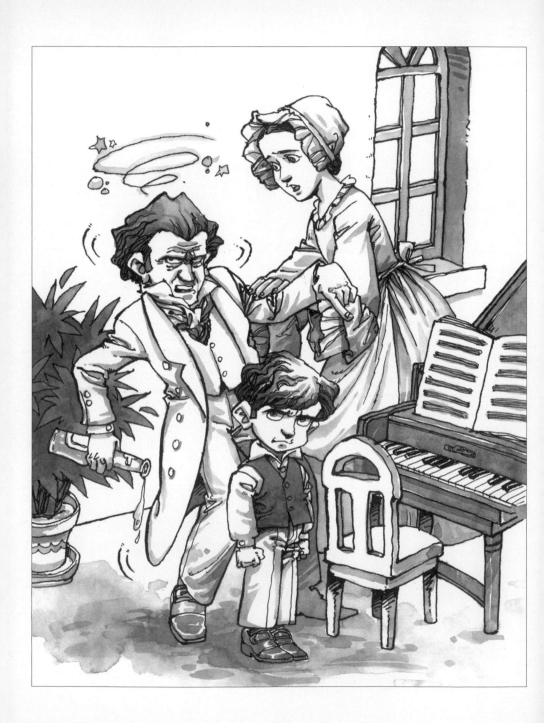

馨的家庭生活，他童年的苦難加上父親的殘暴和專橫，使他從小就承受著同年齡的人無法體會的壓力，因此養成了孤僻、倔強、暴躁和憤世嫉俗的性格。

就這樣，貝多芬在父親的暴虐教育和家庭困窘的情況下，走上了音樂的道路。那時候貝多芬才四歲。

學琴之路

貝多芬出生在音樂世家，應該有比別人更為順利的音樂道路。事實也是如此，除了貝多芬的父親對他的暴行之外，貝多芬的家庭有一個非常好的學習音樂的環境。

在貝多芬的童年時期，波昂的音樂人才很多，貝多芬的家庭又是音樂世家，所以家裡經常有音樂家們來作客。比方有圓號演奏家西姆勞克、作曲家薩洛德

等，都使貝多芬耳濡目染，從小受到了良好的音樂薰陶。加上貝多芬個人也很刻苦用功，因此他的演奏技藝突飛猛進。

貝多芬的第一位老師，是他爺爺的朋友，名字叫海恩瑞西·范丹·伊登，他是一位和藹慈祥的老人。那時候，貝多芬因為父親無情的管教，正對音樂充滿敵意，他不情願的被父親拉到伊登老人供職的教堂。教堂裡安靜肅穆，陽光從窗外照進來，溫馨和煦，一串美妙的樂音在教堂裡迴盪，那是一首古老的聖歌。伊登老人問貝多芬：「你願意跟我學琴嗎？」貝多芬被這美妙的音樂吸引，心靈的窗戶悄然打開了，他說：「爺爺，我願意和您學琴。」從此，他開始跟著伊登老人學習鋼琴。

過了一段時間，貝多芬又跟著巴德神父學習管風琴，跟弗朗

茲‧喬治‧洛凡提尼學習小提琴和中提琴，跟隨皮埃弗爾學習雙簧管。但他在音樂道路上的新篇章，是隨作曲家克利斯蒂安‧格特羅波‧聶費學習時，才真正開始的。

聶費是波昂新聘任的教堂管風琴家和作曲家，他在給貝多芬上了第一節課之後，就對他的妻子說：「這孩子是個音樂天才，就和幾百年才出現一個的天才一樣。」

聶費也對貝多芬的父親教育孩子的方式，和他對其他老師的淺薄非常氣憤。他仔細的為貝多芬制定一套有系統的講課方式，一邊將樂理認真的教給貝多芬，一邊在教學當中，把貝多芬性格上的缺點慢慢矯正過來。

在音樂方面，聶費教貝多芬對位法、和聲技巧和演奏管風琴的技能，還把在當時不被德國人

知道的巴哈和韓德爾的作品講授給他，使貝多芬對德國民族音樂產生了濃厚的興趣，為他以後形成自己的音樂風格，打下了堅實的基礎。

在多年以後，貝多芬領會了巴哈音樂的內涵，他說：「巴哈不是一條小溪＊，而是大海。因為他擁有取之不盡、用之不竭的音樂財富。」

在貝多芬的性格方面，聶費對他循序漸進的引導，在學習中誇獎和批評並用，對他作品中出現的粗淺和庸俗的東西嚴屬批評，從不姑息遷就。聶費常對貝多芬說：「你要成為一個偉大的、正義的大音樂家。」

在思想方面，聶費在當時是很進步的，他有著豐厚的文學修養和精深的哲學思想，他是德國

放大鏡

＊巴哈德文的意思是「小溪」。

啟蒙運動的積極參加者，是當時德國進步思想和先進知識界的代表，無論在音樂修養還是精神信仰方面，聶費都對貝多芬的成長起了非常重要的作用。

我們從一件小事，就能看到聶費對貝多芬的言傳身教。

1784 年，在宮廷樂團的年俸表中，人們看到聶費的薪水從以前的四百古爾盾減至二百古爾盾，貝多芬卻忽然拿到了一百五十古爾盾。初出茅廬的少年樂師跟大名鼎鼎的老師的薪水相差無幾，人們感到很奇怪。聶費知道後很生氣的說:「我有一種被人輕視的感覺，我的薪水怎麼能和我的學生一樣多呢?」於是，他大為惱火，懷疑是貝多芬從中搗亂，之後他就時常把怒火發洩在貝多芬身上。聶費事後才知道，原來是因為名字上的差錯，宮廷把聶費當成了另一位水準一般的樂師，

有人還藉此在背後搞鬼，希望貝多芬接替他的老師。

事情水落石出，選帝侯決定恢復聶費管風琴師的職位。但貝多芬之前已被任命接替聶費的職位了，於是有人又提出，撤銷對貝多芬的任命，給他一筆小費打發他了事。聶費沉思片刻以後，堅決的說：「我決定放棄半數的年薪，因為貝多芬是我的學生，一個才能超群的人，一個音樂天才。」他還說：「我對貝多芬可以下拜，當然，在思想上，我是老師，我有責任關心他的一切。」聶費的這番話使選帝侯非常感動，更加佩服聶費的為人，當即宣布對貝多芬的任命不變，並在適合的時機，恢復聶費四百古爾盾的年薪。

這麼一個小故事，說明聶費是一個品德高尚的人，他以實際行動影響著貝多芬。

少年得志

　　貝多芬年少時，已在波昂音樂界嶄露頭角。波昂的王侯貴族，經常邀請他到家中去即席演奏，在此期間，貝多芬結識了一生的好友法蘭茲‧魏格勒。

　　法蘭茲‧魏格勒出身平民，家境並不富裕，當時是讀醫科的學生。他人緣極好，為人和善，將貝多芬介紹給了富有的勃倫甯先生。勃倫甯先生一家對貝多芬非常友好，他們佩服貝多芬的音樂才華，喜愛他善良的品性，於是請貝多芬給家裡的兩個孩子上音樂課。貝多芬欣然應允。

　　由於貝多芬小時候家庭環境的不允許，他的父親早早就讓他退學，希望他專心學習音樂，以便終生以音樂為業。所以貝多芬的各項基礎課，比如拼讀、寫作、算術等等基礎都很一般。而

勃倫甯先生身為宮廷顧問，家中生活富足，又因為他寬厚的性格，家中氣氛既自然又有學養，加上他的孩子們與貝多芬年齡相似，這些都彌補了貝多芬在基礎學習、個人性格和情操方面的缺憾。勃倫甯先生家裡常有一些朋友來訪，他們常在一起談論藝術、文學、政治等話題，讓貝多芬有機會接觸到德國文學，特別是詩歌作品，無形中使他的文學修養豐厚了許多。有了勃倫甯家庭的溫馨和文學藝術的滋潤，貝多芬不僅擺脫了昔日家庭冷漠的陰影，更讓他樹立起尊重友情、熱心藝術的信心和為高尚理想獻身的志向。

在此期間，少年得志的貝多芬迷上了勃倫甯先生美麗大方的女兒愛勞諾瑞。愛勞諾瑞與貝多芬同齡，兩人因朝夕相處而迸出愛的火花，但他們的感情如同清

風吹過湖面，風過之後沒有再顫起一點漣漪。後來，愛勞諾瑞嫁給了魏格勒，三個人一生都保持著深厚而純潔的友情。

貝多芬自從認識勃倫甯先生一家後，他的社會交往層面更加寬廣了，隨著年齡的增長，他已經逐漸在波昂站穩了腳步，不過，他的家境還是一樣困窘。

由於母親因肺結核病早逝，當貝多芬得了哮喘時，他一直以為自己也染上了肺結核病，這個想法整整糾纏了他一生。母親的去世，對貝多芬打擊很大，他曾經情真意切的寫道:「她不但是我慈祥的母親，也是我最好的朋友。」母親是貝多芬童年唯一的精神寄託。母親過世使他的父親情緒更加低落，從此一蹶不振，天天以酒度日，精神和身體都已到了崩潰的邊緣。貝多芬還有兩個幼小的弟弟，他責無旁貸的擔當

起家中長子的責任。貝多芬在逆境中決不退縮，與命運搏鬥的精神，就是在這時頑強的展現了出來。

　　母親過世的第二年，貝多芬在波昂樂壇的地位更加穩固，他成為宮廷新劇院室內樂的樂師，擔任中提琴手，收入也穩定了許多。管弦樂隊的工作使他積累了不少音樂創作的經驗，為他今後創作出氣勢恢宏的管弦樂作品，打下了豐厚的基礎。這時，貝多芬開始聲名在外，他得到了很多貴族的資助，還透過勃倫甯先生一家的介紹，結識了極有權勢的菲迪南德‧瓦爾德斯特伯爵。瓦爾德斯特伯爵非常讚賞貝多芬的才華，經常贈與他金銀，引薦他結識許多權貴。其中有一些人成為貝多芬一生的朋友。

　　貝多芬在波昂站穩了腳跟，就像棲息的大鵬鳥，只需等待時

機，就可以展翅高飛了。

博學雋思

1789 年，這一年貝多芬十九歲，法國爆發大革命，這是歐洲歷史上最為重要的一年。

這一年法國巴黎發生了巨大的社會變革，平民百姓推翻了封建王朝的統治，還把高高在上的貴族們推上了斷頭臺，法國大革命的思潮也波及到了波昂。德國大批先進的知識分子和文化藝人聚集在波昂，青年們開始閱讀盧梭、席勒、歌德等人的作品。這一年，貝多芬到波昂大學旁聽希臘文學和哲學課程，那時波昂大學剛剛成立不久，許多有名望並且具有先進思想的老師在此任教，施奈德教授就是其中的一位。

施奈德教授做過演員和宮廷樂師，後來才投身政治，著書立

說。他學識淵博，思想激進，很多年輕人都非常崇拜他，貝多芬也選修了施奈德教授的課程。

貝多芬出身貧寒，從小就對自由、平等的思想有深刻體驗，他深深知道貧困和艱辛的滋味，也看到了富貴家庭與他慘澹家境的鮮明對比，他思索著其中的原因，也為勞動者總是貧困潦倒而感到苦惱。貝多芬耳聞目睹當時社會的不公，他透過聆聽施奈德教授的課程及施奈德教授對法國大革命的所見所聞，瞭解革命的思想，這更加激勵了他對自由、平等的渴望。貝多芬在波昂大學的時光雖然短暫，但那自由、平等的思想已成為他一生追求的目標。

貝多芬生於一個偉大的時代，人類的高尚信仰照亮了他的心靈。貝多芬深知這一信仰不是只靠精神追求就可以達到，要接

近這一理想，更需要知識的滋養和浸潤，所以貝多芬一生都沒有放棄過學習。

他除了音樂創作之外，還大量閱讀文學與哲學著作，如當時一些重要的文學家歌德、拜倫和哲學家康德等人的著作，他都非常認真的仔細讀過。據說，後來貝多芬幾乎走遍了維也納的每一個書店，他簡陋的房間裡堆滿了書籍。有一次朋友拜訪他，看到他正在聚精會神的讀一本書，直到朋友站在他身邊才驚醒過來，他對朋友說：「判斷一個人的能力，往往要看他讀過哪些書，還有他是否能透過閱讀獲得新的思想。」

貝多芬時時都在思考，有一次他到鄉下去度假，馬車載著他的行李和許多書籍樂譜，在前面慢慢的走，貝多芬則在後面興高采烈的跟著，時而放聲高歌，時

而又沉默不語。目的地到了，馬車夫回頭一看，貝多芬不見了！馬車夫在原地等了幾個小時，還是不見貝多芬的蹤影。此時夕陽西下，夜幕降臨，馬車夫無奈之下把東西放在空地上就離開了。

原來，貝多芬看到田野鮮花爛漫，鳥兒在唱，魚兒在游，他一時心花怒放，乾脆就坐在路邊，把汩汩而出的樂思記錄下來，又望著天空陷入了沉思……等他感覺到肚子亂響，才發覺已經夕陽西下，暮色蒼茫。貝多芬只有一個人走回家，他早忘了馬車夫放下的行李。

貝多芬的一生中，一直抱著為藝術而獻身的信念，追求自由、平等、博愛的精神。在音樂創作上，他無時無刻不在孜孜以求、勤奮不懈的努力提高和完善自己。他一生都沒有停止過學習，在他去世前，他還對人說：

「我現在開始學習。」在貝多芬那個時代，很少有人能像他那樣，出身貧苦而又意志堅定，虛心好學而且精神崇高，以致最終取得了不朽的成就，他的精神和毅力至今仍被千萬人傳誦。

這也證明了：一個天才的成功也需要勤奮的努力和腳踏實地的學習，這也是貝多芬之所以偉大的重要原因之一。

2 名滿樂都

實力是傑出人物的道德標準，
這也是我的道德標準。

拜訪名師

在貝多芬跟隨聶費學習期間，聶費意識到，貝多芬在鋼琴的彈奏方面，已經沒有必要再跟他學習了，但在作曲方面，貝多芬還要繼續努力。可是沒過幾年，聶費感到自己在作曲方面也沒什麼可教貝多芬的了，他想到了一位身在維也納的當代音樂大師——海頓。天賜良機，這時候海頓正好來到波昂。

海頓是維也納古典樂派的傑出代表，被世人稱為「交響樂之父」。聶費把貝多芬帶到海頓在波昂的住處，兩年前海頓曾經看到過貝多芬的作品，留下了很深

的印象。他對貝多芬說:「你知道我要對你提什麼建議嗎?跟我到維也納吧!讓我當你的老師。」貝多芬當然知道這意味著什麼,能成為音樂巨人海頓的學生,是他長久以來的期盼。但貝多芬還不能立即動身,因為他必須得到選帝侯的恩准和贊助。

在此之前,貝多芬曾經去過一次維也納。他攢了全部的積蓄,去拜訪以天才神童著稱、名冠歐洲的莫札特。莫札特是歐洲古典音樂最偉大的作曲家之一,貝多芬小時候就經常聽祖輩、父輩談論這位音樂天才。貝多芬去拜訪莫札特的時候,莫札特正埋頭創作著名的歌劇「唐喬望尼」。莫札特當時的名聲非常響亮,幾乎每天都有來自歐洲各地、從事音樂工作的青年來他家拜訪。

對於十七歲的貝多芬的來

訪，莫札特一開始很不以為然，在他聽了這個其貌不揚、舉止不雅的青年彈奏完一曲後，只是禮貌性的讚揚了兩句:「不錯，還不錯。」莫札特認為，來他這裡的青年，只要有準備，下過一番苦功夫，都能夠表現得很出色。貝多芬看穿了莫札特的想法，他對莫札特說:「先生，請您給我一個主題吧，我想為您即興演奏。」莫札特也想看看這個波昂青年如何處理特定音樂主題，隨手給了貝多芬一個他正在寫作的「唐喬望尼」歌劇中的主題。貝多芬未作遲疑，隨即將莫札特給他的主題發展變化，進行精彩的即興演奏。

貝多芬技巧嫻熟、想像豐富，演奏的樂曲氣勢磅礡，對莫札特給的主題理解深刻，莫札特被貝多芬的妙技和音樂表現震撼了。他留下正在演奏的貝多芬，

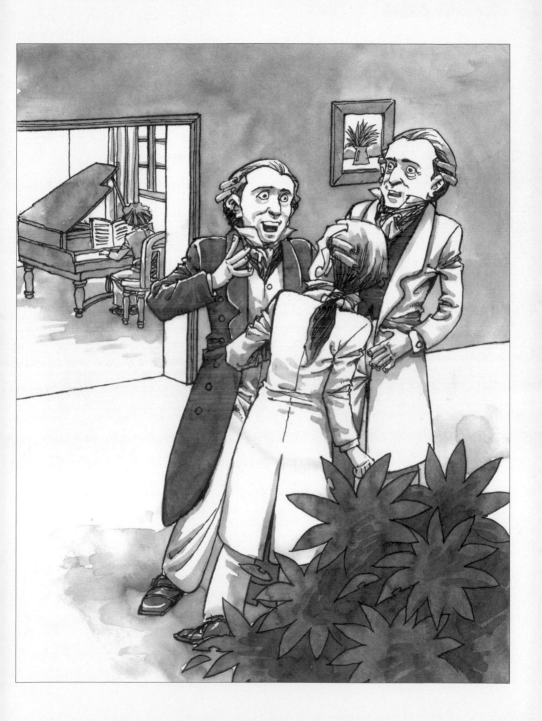

一個人走到客廳，對等在那裡的朋友們說：「你們注視這個少年吧，他將來一定能震驚世界。」

然而，貝多芬並沒有從莫札特那裡學到多少音樂知識，因為兩人在對鋼琴的理解和對技巧的處理比較難以融合。莫札特的彈奏精緻細膩，而貝多芬在彈法上較為大膽激進。再者，莫札特和貝多芬在一起的時間太短，一共才兩個星期，貝多芬在維也納聽到母親病危的消息，就匆匆返回波昂了。儘管如此，莫札特還是對貝多芬的影響很大。貝多芬曾對朋友們說：「莫札特對我來說，是有史以來最偉大的作曲家。」貝多芬對莫札特充滿景仰，他把莫札特視為他最偉大的導師。

另一方面，貝多芬並不把自己低伏在莫札特的腳下，他對莫札特欽佩，卻不過度崇拜。人們從貝多芬的早期作品裡，還能感

覺到莫札特的痕跡，但隨著貝多
芬的作品逐步成熟，莫札特的影
響力漸漸消失。因為貝多芬畢竟
是貝多芬，他把包括海頓、莫札
特等人的思想融會貫通，將他們
的精神融合到自己的音樂裡面。
貝多芬以其無與倫比的音樂才
華，在人類史上開闢出一條嶄新
的音樂道路。

　　從那次以後，貝多芬就再也
沒見過莫札特。貝多芬幾年後重
返維也納時，莫札特已經與世長
辭。兩位偉人的會晤，在音樂史
上留下了一段佳話。

繼續深造

　　貝多芬在 1792 年來到音樂之
都維也納，那年他二十二歲。
　　當時的維也納，是一個人文
薈萃的地方，是歐洲音樂氣圍最
濃厚的都市，從王侯到貴族，從
高級知識分子到平民百姓，人們

都非常喜愛音樂，因此吸引了來自各地的音樂家。貝多芬到維也納，一是為了實現跟隨海頓學習音樂的心願，二是想在音樂之都打開一方嶄新的天地。

　　貝多芬來維也納之前，因為有了海頓的許諾，波昂選帝侯和貴族們資助了他足夠的費用。貝多芬剛到維也納立足，因為知名度還不夠，經濟上也得精打細算，因此他先找到了一個比較簡陋的房子住下。一個月後，他搬到了貴族李赫諾夫斯基公爵家裡的地下室去居住，這使貝多芬不僅省去了一大部分開銷，也為他在維也納上層社會打開局面，產生至關重要的影響。李赫諾夫斯基公爵是貝多芬一生的好友，也是他後半生最主要的贊助人之一。

　　貝多芬先跟海頓學習音樂知識和作曲技巧。海頓對貝多芬非

常器重，教課也很認真。但過了半年多的時間，他們倆就出現了矛盾。

　　海頓是歐洲古典音樂時期的代表，他的作曲技法偏重於循規蹈矩。歐洲古典音樂追求音樂作品的內涵，注重音樂樂曲的整體性。它以豐富的節奏、旋律和伴奏，互相交織組合成一個嚴密的整體，作品的每一個部分都結構嚴謹而對稱，風格統一。海頓的音樂理念嚴循古典音樂的作曲技法，作曲必須要服從原則，哪怕是一個樂句、一個音符，都要嚴守規則，音樂的規則要凌駕於作曲家的感情之上。

　　貝多芬的性格則不是這樣，他尊重傳統音樂的法則，但他更要讓這些法則為他的感覺和想法服務，他不會做規則的奴僕。貝多芬有大膽的思想要表現，有新穎的見解要表達，他的腦子裡每

天都會冒出一些奇妙的主題和旋律，他反對刻板的仿古，喜愛以音樂表現新奇的感受和美好的幻想，所以，貝多芬和他的老師海頓，在音樂學習方面慢慢出現了隔閡。

　　貝多芬對音樂思想的追求和樂曲的表現方法，與後來的浪漫主義音樂思維相吻合，貝多芬在音樂史上雖然被認為是「古典主義時期」的作曲家，但他其實是古典主義與浪漫主義之間，承先啟後的關鍵人物。

　　貝多芬為了不讓老師海頓傷心，自己又能學習到更新的音樂技巧和作曲方法，他便偷偷的與維也納作曲家兼教育家約翰‧申克學習作曲法和作曲理論。約翰‧申克是一位開明的老師，他對貝多芬說:「我收你為學生，是因為我歆慕你的才華，但為了尊重海頓，還是不要把你跟我學琴

的事告訴海頓。」

貝多芬雖然跟約翰・申克學習，還是感覺到自己的理論知識太少，於是又向維也納的著名音樂教育家阿爾布萊貝爾格學習音樂理論知識。阿爾布萊貝爾格是維也納聖史蒂芬大教堂樂隊的隊長，他曾是皇家樂團團長薩里埃利的學生。阿爾布萊貝爾格在音樂對位法和聲樂，以及歌劇創作方面都有很好的造詣。由於這位大師的認真指導，使貝多芬掌握了聲樂的寫作技巧，為他日後的音樂創作和形成自己的音樂風格，打下了堅實的基礎。

作為貝多芬的老師，海頓非常呵護和提攜貝多芬，他對貝多芬的才華充滿了讚譽。1794 年海頓離開維也納去倫敦，仍然惦記著這位倔強而又充滿個性的學生，他在給科隆選帝侯的信中說：「貝多芬所表現出的才華，內

行和外行的鑒賞家們都深信，他有朝一日終將成為歐洲最偉大的作曲家，我為我是他的老師而感到自豪。」

貝多芬雖然與海頓在藝術的觀點上有分歧，但海頓對貝多芬的早期創作，還是有很大的影響。海頓教給了貝多芬一個作曲家應該具備的、最基本的條件和全部訣竅，那就是怎樣去辨別一部音樂作品的優劣，怎樣有邏輯的安排音樂的元素，把握音樂的結構和脈絡。隨著歲月的流逝，貝多芬越來越感覺到受益於此。

多年後，當海頓的「創世紀」首演時，坐在觀眾席上的貝多芬被深深感動，他動情的對海頓說：「祝賀您，我親愛的老師，您再一次讓我懂得了什麼是音樂。」

海頓是一位胸懷博大、眼光深遠的音樂大師，他雖然感覺到

貝多芬很有可能不會折服在他的光環之下，因此有些惋惜和傷感，但他始終認為貝多芬是一位曠世天才，一定會有光輝燦爛的藝術前景，因此極力提攜和鼓勵貝多芬。海頓作為當時威望極高的一位音樂大師，卻能真誠的讚賞和褒獎一位正在成長的音樂青年。從這一點上，我們正可以看到海頓虛懷若谷的偉大人格；而能成為海頓的學生，貝多芬又是何其幸運！

揚名樂壇

音樂之都維也納，在當時是疆域遼闊的奧地利帝國的首都。

那時的維也納音樂氣氛非常濃厚，光是學鋼琴的學生就有幾千人，音樂教師也有數百人。維也納的音樂出版業也極為發達，有布萊特科普夫和黑特爾出版社等歐洲著名的出版機構，各項音

樂活動也極為頻繁。參加音樂活
動的聽眾大致可分為三類。

　　一是上流社會的貴族，他們
在宮廷劇院和貴族劇院裡欣賞高
雅的音樂。當時最有名的劇院是
伯格劇院和卡塔納索劇院。伯格
劇院是奧地利女皇瑪麗亞‧塔麗
莎在 1741 年建造的， 1776 年改為
國立劇院。卡塔納索劇院主要演
出義大利正歌劇 *，劇院自己有
一個專業的樂團。這些劇院都由
國家資助，貴族組成的委員會負
責管理，籌備演出高水準的音樂
劇碼。除此之外，王侯貴族也會
在官邸舉辦私人音樂會，他們一
般都有樂隊，這些樂隊是專門為
王侯貴族服務的。貴族們足不出
戶，就能欣賞到高水準的音樂

＊正歌劇　這種歌劇以神話人物、英雄騎士為主
要角色，題材崇高，追求華麗裝飾和歌唱技巧，一般指 17 世紀或 18
世紀早期的義大利歌劇。

會。貝多芬就是先揚名於上流社會貴族的音樂沙龍裡的。

二是中產階級的人們，他們不願意去皇家劇院看嚴肅的表演，而是去維也納城郊劇院欣賞題材輕鬆活潑的音樂作品，他們認為音樂應該面向大眾。城郊的約瑟夫斯塔特劇院和維也納劇院，是他們最喜歡去的場所。

三是普通的百姓們。維也納的老百姓喜歡觀看場面宏大、票價低廉的通俗歌唱劇，或者是在酒館、咖啡館裡聽街頭音樂家的表演。

貝多芬剛剛到維也納時，因波昂貴族華德斯坦伯爵的引薦，住進了維也納貴族李赫諾夫斯基家裡。李赫諾夫斯基曾經資助過音樂大師莫札特，他的太太也是一位優秀的鋼琴家。他們倆都非常歆慕貝多芬的音樂才華，於是把貝多芬引薦給維也納上流社

會。當時，維也納的貴族名流都會在沙龍裡聚會，並不時邀請一些卓越的演奏家到沙龍裡表演，貝多芬憑藉著高超的鋼琴演奏技巧，特別是他精彩的即興演奏，順利的成為維也納沙龍中受人尊敬的客人。

另一方面，由於當時鋼琴已進行初步改良，鋼琴本身的各項功能有了巨大的改善，鋼琴家們便透過新型的鋼琴，來表現令人眼花撩亂的音樂技巧。貝多芬就是在這樣的貴族音樂沙龍中，擊敗了多位傑出的鋼琴演奏家。有一位曾經和貝多芬比賽的音樂家就這樣說：「貝多芬不是凡人，而是魔鬼，我和大家都被他的演奏弄得神魂顛倒，貝多芬即興演奏更是絕妙至極，我甘拜下風。」

貝多芬以絕妙的技藝，在維也納獲得了巨大的成功。1795年，是貝多芬作為作曲家最重要

的一年。那年的 3 月 29 日，貝多芬在維也納一場慈善音樂會上，演奏了他的新作「第二號鋼琴協奏曲」，樂曲中流洩著美妙的色彩對比，華麗的技巧裡蘊藏著激情澎湃的情感，感染了在場的所有聽眾。

出版過海頓與莫札特作品的出版商阿塔利亞公司與貝多芬簽約，計畫出版他的作品。隨後貝多芬的三首鋼琴三重奏刊登在《維也納日報》上。當年 11 月，貝多芬應邀為一年一度的維也納化裝舞會寫了兩套舞曲，這些舞曲一般都是由海頓等聲名顯赫的作曲家來寫的。

以後的幾年，貝多芬陸續到布拉格、德勒斯登、柏林和匈牙利巡迴演出，獲得了熱烈的迴響，隨後相繼出版了兩首大提琴曲與鋼琴奏鳴曲。 1798 年，他的「第一號鋼琴協奏曲」問世，在

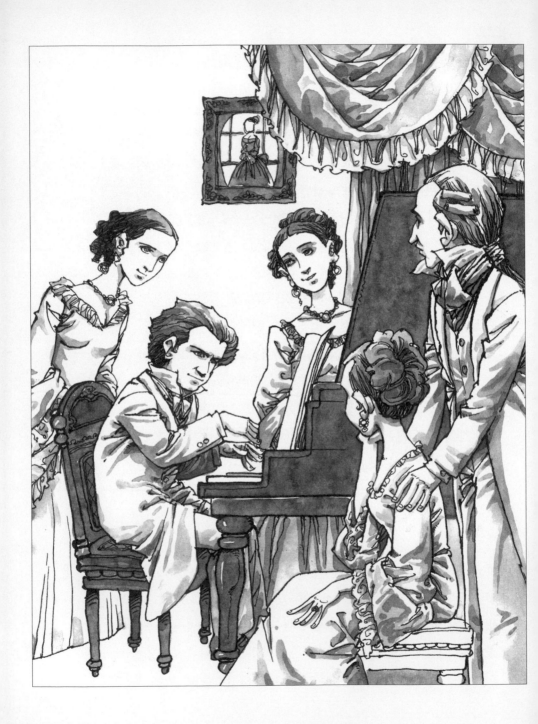

布拉格神學院首演，由貝多芬親自演奏，盛況空前。1799 年，預示著「新世紀」來臨、展現貝多芬早期創作才華和內涵的「第八號鋼琴奏鳴曲悲愴」，由霍夫敏斯托音樂公司於年底出版，標誌著貝多芬早期音樂創作風格的終結，也昭示著貝多芬偉大的個人音樂風格的誕生。

貝多芬經過十年的不懈努力，終於以傑出鋼琴演奏家和優秀作曲家的雙重身分，在音樂之都維也納揚名，一躍而成為歐洲音樂界年輕音樂家中的佼佼者。

特立獨行

貝多芬在維也納聲譽日隆，他的交際活動也逐漸頻繁起來。貝多芬初到維也納時，還租住在簡陋的廉價房間，十年時光，貝多芬已不再住李赫諾夫斯基公爵家裡的地下室了，而是在公爵家

擁有好幾間套房，成為李赫諾夫斯基公爵家中的貴賓。

　　貝多芬生性高傲、脾氣暴躁，他的性格很難與貴族王侯們融合，他更與貴族社會格格不入。貝多芬不像他的老師海頓那樣，每次赴宴時，都打扮得極為整齊，先戴上假髮，再噴上香水，隨後穿上閃閃發亮的靴子，風度翩翩、悠然自得的去赴宴。貝多芬往往衣著隨便，獨立不羈，他舉手投足也不太文雅。因為當時貴族們每週的聚會很多，幾乎天天都有，貝多芬不願意把時間全浪費在無聊的穿衣打扮上，他覺得這些宴會單調、乏味，參加宴會簡直是浪費生命。貝多芬曾對朋友們說：「那些人（貴族們）下午四點半就要吃飯，所以要求我每天下午三點半在家裡穿上好一些的衣服，刮臉、洗漱，我實在是受不了了。」

　　有一天，他去一位伯爵夫人家中赴宴，發現自己的座位被安排得比貴族低一等。他非常氣憤，一言不發的站起來，忽然拂袖而去，他認為這是對藝術家極大的不尊重。從此以後，他再也沒有登過這位伯爵夫人的家門。

　　18世紀末，維也納有許多貴族熱心於資助有才華的音樂家，一是出於對音樂的熱愛，二是為了提高個人的聲望，以便在貴族間樹立一個受人尊敬的形象。李赫諾夫斯基公爵就是一例。他是貝多芬一生中最重要的贊助人，他與貝多芬有相當深厚的友情，貝多芬的「悲愴」鋼琴奏鳴曲就是題獻給李赫諾夫斯基公爵的。貝多芬對他也始終是不卑不亢，交往中平起平坐、禮尚往來，不做被貴族呼來喚去的奴僕般的藝術家，也不為所謂貴族而改變個人的生活習慣。

　　有一次，貝多芬的朋友羅卡爾來看他，發現門前停了一輛馬車，裡面坐著一位貴婦人，她是李赫諾夫斯基公爵夫人。當羅卡爾來到貝多芬的門口時，發現李赫諾夫斯基公爵正在和貝多芬的僕人爭論，僕人只讓羅卡爾進去，並且說：「這是我的主人事先吩咐的，除了羅卡爾誰也不讓進去。」李赫諾夫斯基公爵說：「請您為我通報一聲，說李赫諾夫斯基公爵來了。」僕人堅決不去。

　　羅卡爾進屋告訴貝多芬說：「李赫諾夫斯基公爵在外面，公爵夫婦是邀請您一同出去玩的。」貝多芬正為了別人不事先打招呼，打亂了他的生活而感到不高興。但最後還是答應下來，滿臉陰沉的去了。李赫諾夫斯基公爵知道貝多芬的性格，對他不僅非常敬重，而且處處寬懷以待。但並不是每個人都對貝多芬這樣理

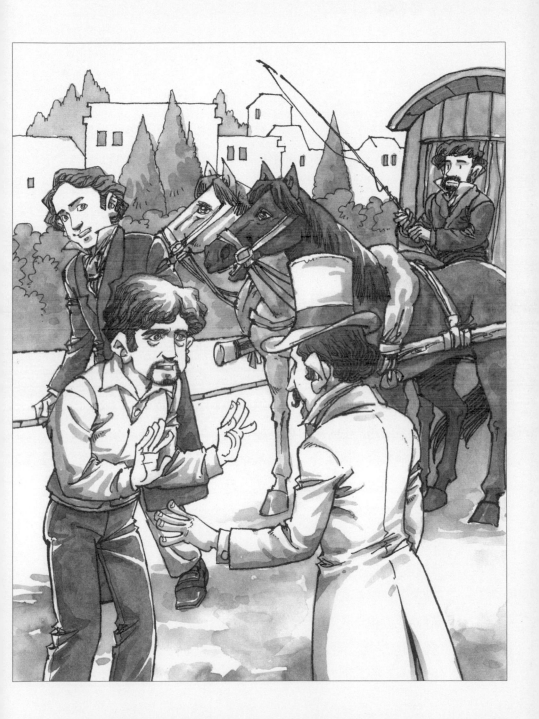

解。

有一次，貝多芬和幾位朋友閒談，談到藝術家的社會問題，貝多芬說：「我不希望總是和出版商為版稅、價格問題爭論不休，假如有人能像付給歌德和韓德爾那樣，付給我一筆年金，我就省了許多麻煩。」

一位批評家當時挖苦貝多芬說：「只不過，您既非歌德、又不是韓德爾，目前不是，將來也不會是。因為像他們這樣的偉人百年不遇，千載難逢。」貝多芬聽了非常氣憤，主人勸解道：「這位先生也沒有別的意思，因為人們總是認為，後人無法超越前人所取得的成就。」

貝多芬立刻回答：「這話是沒錯，但我不想和那些在我成名之前輕視我的人交往。」貝多芬異常自信，他不能容忍別人看不起他，否則，他就和對方絕交。儘

　　管貝多芬性格孤傲，脾氣倔強，但是他心胸坦蕩，知錯就改，所以人們對這位才華非凡的音樂家特立獨行的性格能夠接受。

　　貝多芬和李赫諾夫斯基公爵的交往，還有一段世人皆知的故事。

　　1806 年，法國人拿破崙的軍隊占領歐洲很多城鎮，大肆燒殺搶掠，殘害百姓。一天，李赫諾夫斯基公爵在自己的官邸舉行宴會，邀請貝多芬參加。公爵客人中的一位法國軍官說：「我久仰您的大名，希望能親耳聆聽到您的演奏。」李赫諾夫斯基公爵於是要求貝多芬：「你是不是可以在此演奏你新創作的奏鳴曲呢？」貝多芬是一位熱情的愛國者，他對侵略者的行徑異常憤慨，他當面拒絕了為法國人演奏的要求：「不，我不會為侵略者演奏的。」公爵找貝多芬調解，希望貝多芬能看他的

面子演奏一曲，貝多芬再次斷然拒絕：「不，不可能！」公爵覺得有失體面，便將彬彬有禮的請求變為命令的口吻說：「貝多芬先生，我想您最好還是演奏一下。」貝多芬聽後怒不可遏，儘管已經深夜，他還是拿起自己的行李，在眾目睽睽之下，昂首挺胸而去，冒著大雨回到住所。

貝多芬回到家還怒氣未消，他一把抓起桌上李赫諾夫斯基公爵為表示友誼特意送給他的半身雕像，狠狠的摔在地上，並寫信給公爵：「您是一位公爵，這不過是天生的偶然。相反的，我是在用自己的力量鑄造自己，歷史上的公爵成千上萬，而貝多芬只有一個！」

從這件事，我們可以看到貝多芬的個性與操行。他雖然出身寒微，同高高在上的貴族門第有著巨大的差距，在生活當中也需

要他們幫助，但他決不妄自菲薄，也不自損人格。

貝多芬始終是以自己的才華和高尚的情操，來贏得人們的尊重，以完成他所追求的最崇高、最偉大的使命。同時，貝多芬也非常尊重友情，李赫諾夫斯基公爵是他一生中最重要的贊助人之一，是他的恩人。當李赫諾夫斯基公爵去世時，貝多芬悲痛異常。為了紀念李赫諾夫斯基公爵，他與朋友合作，共同演出了自己的作品「第七號鋼琴三重奏大公」。

貝多芬在維也納離群索居，而且經常搬家。他在維也納度過的三十四年中，共搬過六十四次家。搬家的原因，不是因為別人注意他，就是因為他注意別人。貝多芬的筆記本上常常記載著好幾個地址，他平時習慣同時租兩三個住處，這樣可以隨時到任何

一個地方去居住，人們也就很難找到他了。如此一來，貝多芬既能躲開紛雜，遠離俗世，又能隨心所欲的去做自己想做的事情。

　　貝多芬就是這樣一個特立獨行、桀驁不羈，而又情深義重的大音樂家。

3

激情歲月

我心中有著不能不宣洩的東西，
這才是我作曲的緣由。

愛情時光

貝多芬的愛情，是他人生里程中最為痛苦、也是最為神祕的一章。

貝多芬少年時期，在家鄉波昂迷戀上了富豪勃倫宵先生的女兒愛勞諾瑞，兩人的情感如同清風吹過後的湖面，再也沒有激起一點漣漪。

貝多芬到維也納以後，隨著他音樂才華的展露，不僅贏得了貴族王侯們的讚賞，而且受到了名媛淑女們的傾慕。貝多芬一生中第一次真正有意義的初戀，是和貴族名媛朱麗塔‧琪查爾迪的一段戀情。有一次，貝多芬去給

布倫斯維克伯爵家中的兩個女兒上課，他與在伯爵家中作客的一位美麗少女邂逅，她就是朱麗塔·琪查爾迪，伯爵兩個女兒的表姐。

朱麗塔出身於貴族家庭，那時只有十六歲，正值花樣年華。貝多芬從第一次見到朱麗塔的那一刻，就把朱麗塔含情脈脈的眼神印刻在了腦海裡。朱麗塔也對才華橫溢的貝多芬懷有好感，他們不久就相愛了。貝多芬在給少年時的好友魏格勒的信中說：「她（朱麗塔）愛我，我也愛她，這是兩年來我重新遇到的、少有的幸福時光。」

然而，當貝多芬向朱麗塔求婚時，朱麗塔並沒有接受。朱麗塔比貝多芬更加清楚他們之間門第的懸殊。她生在貴族家庭，貝多芬只是一個出身貧家、身分低微的藝人。貝多芬雖有過人的才

華，但朱麗塔深知即便是她自己同意，父母和家族也不會答應，朱麗塔於是拒絕了貝多芬的求婚。貝多芬不敢相信他深愛的人會如此絕情的拒絕他，一下子陷入了悲觀的情緒，周圍變得一片漆黑，感覺全世界都不存在了。

在絕望中，貝多芬想到了自殺，希望藉此從失戀的痛苦中解脫。那是一個天氣陰沉的下午，貝多芬獨自來到城外的河邊，他望見遠處起伏的山巒，望見藍天下飄渺的白雲，白雲與山巒忽聚忽離，就像他和朱麗塔的戀情，相互留戀卻無法在一起。貝多芬猛然感悟到了大自然的力量，他開始清醒過來，他告誡自己不要輕易離開這個心愛的世界，他來到這個世界也不是只為了戀愛，他有更重要的使命——向人們證明他的才華和人格。他不能如此輕易的放棄，因為人的生命只有

一次，他不但要向世人證明他的才華和成就，更要為平等自由而繼續「戰鬥」。

　　貝多芬經過這次失戀的磨難之後，更加堅強成熟，他把全部的精力都投入到音樂的創作中，為了人類崇高的理想而寫作。

　　後來，貝多芬為朱麗塔寫了「第十四號鋼琴奏鳴曲月光」，他深信朱麗塔是愛他的，阻隔他們感情的不是他們自己，而是封建的專制制度。這首「月光」由慢變快的速度，像是貝多芬的情感從舒緩到熱烈，整個風格從沉重壓抑到情緒激昂，展現了貝多芬對生活的深切思索。從樂曲中所流露的不盡感傷裡，聽者可以感覺到貝多芬的憤怒與抗爭。

「月光」整個樂曲始終處在這種壓抑、思索、緊張和激烈的思想拉鋸之中，它是貝多芬痛苦初戀的見證。時光荏苒，現在，「月

光」卻成為人們對美好情感憧憬和嚮往的精神依託。

三年後，朱麗塔嫁給了一位伯爵，遠赴義大利，從此他們天各一方。貝多芬只能把感情寄託於一個用象牙雕成的朱麗塔小像上，那是他們倆愛情的真實佐證。

挑戰命運

貝多芬二十六歲時，是他的事業正在起步騰飛的時候，一個無法想像的事實像晴天霹靂，一下子把他擊暈了——他的聽力出現了問題。

貝多芬最先發現耳朵失聰，是在一次排練時，那時正在演奏他自己的作品。當樂章開始時，他感覺小提琴的音不準，於是立即質問首席小提琴手：「首席先生，您的琴音一定得不準！」首席小提琴手看看貝多芬，又聽了聽

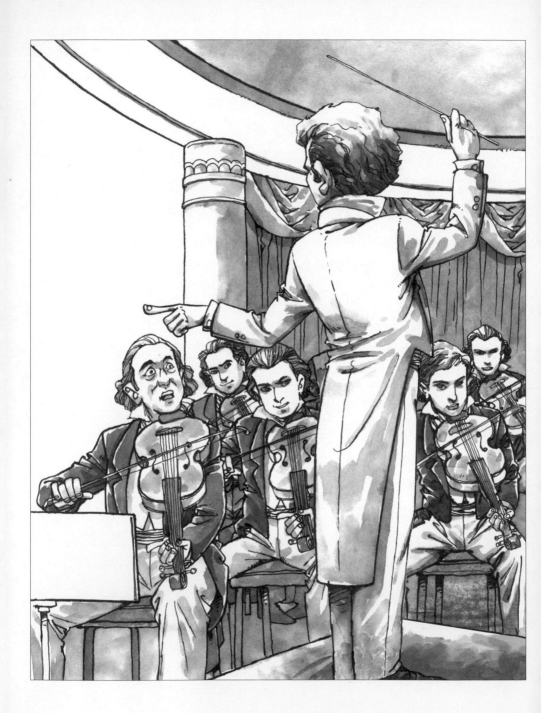

琴，回答說:「貝多芬先生，是您聽錯了吧？我的琴音準沒有問題啊。」這時大家也停下來，仔細的聽了聽各自的樂器，都沒有錯，接下來樂手們繼續排練。但貝多芬仍然有那種感覺，他心裡一驚，莫非是自己的聽力出了毛病？有人問他:「您是不是因為傷風影響了聽覺?」於是在排練完後，貝多芬去看醫生。醫生說:「貝多芬先生，是您的身體著涼，引發了黏膜炎，沒有大問題的。」聽了醫生的診斷，貝多芬沒有太在乎耳朵的異常。

　　幾個星期以後，他耳朵異常的症狀還不見好轉，當貝多芬再次去看醫生時，醫生的診斷如五雷轟頂，差點把他擊倒，醫生說:「您的聽覺已經惡化到了晚期，幾乎不可救治了。」貝多芬聽後憤怒異常，他本來就很敏感的心靈這時更加絕望。一個音樂家

怎麼能失去聽覺？聽力對於貝多芬來說是多麼重要！而他原先的聽覺又是多麼的敏銳、多麼的完美無缺！

貝多芬漸漸開始消沉、悲傷和絕望，他甚至不止一次的想要結束自己的生命。從此以後，喧鬧的白晝對於他將會是萬籟無聲的寂寂長夜，而夜深人靜時他又將陷入精神最黑暗的深淵。

貝多芬不敢把耳聾之事告訴自己身邊的人，怕別人知道後取笑他，更怕因他的耳疾影響了蒸蒸日上的事業。他把心底的祕密偷偷的寫信告訴一個遠離維也納的朋友，他信中說：「我親愛的朋友，我多麼希望你能和我在一起，你的貝多芬現在生活非常的不幸，他的聽覺越來越糟糕，越來越衰退。我們以前在一起的時候，我已經感覺到了一些跡象，但我沒敢說。可是從現在開始，

情況越來越不妙了，我多麼希望它能夠治癒，但看來希望越來越渺茫……」

貝多芬從此不再參加任何社交活動，他不想讓別人知道他的耳疾。貝多芬也曾經竭力治療過，他用冷水浴、用藥膏貼、用杏仁油滴耳朵……只要聽說有好的方法，他就一定要試一試，結果聽力還是無可挽救的衰弱下去。

在劇院裡，貝多芬得坐在最前排，才能聽清楚演員的演唱，他要是坐得稍微遠些，就根本聽不見樂隊和歌唱演員的高音。人們柔聲和他說話時，他只能假裝心不在焉，不理會別人對他的問候。他的耳朵甚至在指揮音樂時樂感全失，每次他指揮時背後都得有人幫忙提示，不然演出根本無法進行。貝多芬的脾氣也變得越來越壞，動不動就發怒。他每

次到李赫諾夫斯基公爵家裡去演奏時，進門之前都先要探頭探腦的東張西瞧一番，看看裡邊有沒有他不喜歡的人，再決定是否進去。

貝多芬開始深居簡出，他搬到了郊外，避免和別人接觸，他對嚴重的耳疾祕而不宣。貝多芬忍受著精神的痛苦和肉體的折磨，苦心孤詣的繼續進行著音樂創作。他在此期間，完成了許多重要作品，如「悲愴」鋼琴奏鳴曲、六首絃樂四重奏和「第一號交響曲」等。這一年的夏天，貝多芬聽從醫生的建議，和他的學生里斯一起到著名的溫泉旅遊勝地海雷根斯塔特鄉村去療養。

海雷根斯塔特村鳥語花香、陽光明媚、空氣新鮮、景色宜人。貝多芬在林間散步，在草場小憩，在田野唱歌，在溪邊遐想，大自然的美景減輕了他身體

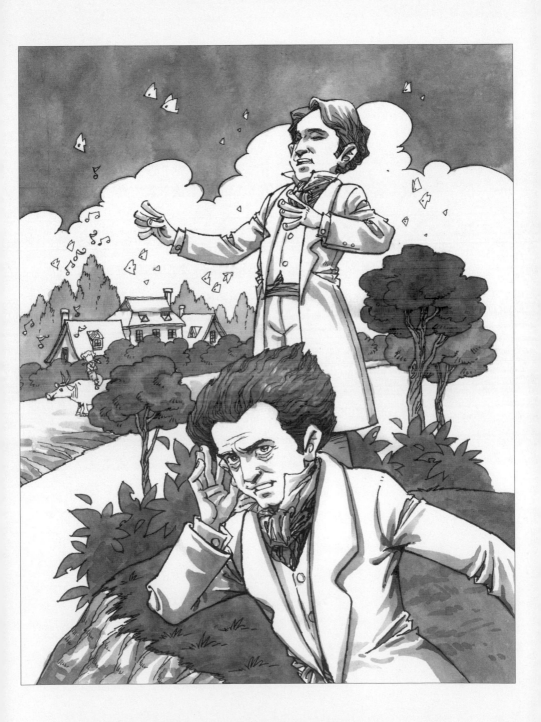

上的痛苦，也給他帶來了不少心靈上的慰藉。

一次，貝多芬和里斯在田野中散步，遠處傳來了牧人悠揚美妙的笛聲，美妙笛聲使里斯停下腳步，他趕忙招呼老師聽。貝多芬也看到了那個牧童，他費了好長時間卻什麼也聽不到。為了不使老師傷心，里斯說自己什麼也沒有聽到。貝多芬頓時沉默不語，他知道是他的耳疾越來越嚴重了。貝多芬回到家裡，遠去的痛苦又開始驟然襲來。他前思後想，覺得以後再也無法保守耳聾的祕密，馬上就會有越來越多的朋友知道他的耳疾。他想到了自己苦難的童年和悲慘的失戀，想到以往命運一次次的打擊，貝多芬一下子跌入了痛苦的深淵。

在絕望中，貝多芬再次想要自殺，他給他的弟弟卡爾和約翰寫下了一份遺書:「我的兄弟們，

六年來我得了不治之症，我年復一年的盼望著病情好轉，但我發現希望已經破滅了。我因耳疾不得不過早的與世隔絕，過著孤獨的生活。但我不可能永遠隱瞞我的耳疾，你想如果有人在我身旁，他能聽見笛聲，而我什麼也聽不見，這是多麼大的痛苦呀。命運對我太不公平了！我的兄弟們，我一旦死去，你們要永遠的相互友愛，我希望你們比我過得更好、更幸福。希望你們教育好自己的孩子，讓他們品行端正，只有高尚的品德，才能為自己造福，而能為自己造福的並不是金錢。這是我的經驗。」

　　貝多芬的這份遺書，在他去世後才由祕書辛德勒先生發現，刊登在維也納《大眾音樂雜誌》上。貝多芬寫完遺書並沒有寄出去，而是放在了自己的抽屜裡，這封遺書就是著名的「貝多芬海

雷根斯塔特遺書」。

貝多芬經過一段時期的心理掙扎之後，採取了果斷的行動，他對命運帶來的不公和磨難置之不理。德國偉大的思想家康德說：「星辰燦爛的天空在我們的頭上，道德的法則在我們的心裡。」這正是貝多芬的信條。貝多芬已經漸漸聽不到外界的聲音，但他可以傾聽自己內心的節奏，他把全部的注意力都傾注於內心情感的表達，把它化為樂思，抒寫在紙上，表達給人們，他選擇了繼續堅定的生活，繼續勤奮創作的人生道路。他從此開始挑戰自我，挑戰命運。

「我要扼住命運的咽喉，它無法將我完全征服！」

黎明道路

貝多芬為了能夠繼續順利工作，他和許多朋友一起對自己的

耳疾，進行了一系列的補救措施。

一開始，貝多芬憑著音樂家對音樂的特殊知覺，去「感覺」音樂。他先拿一根小木棍，一端用牙齒咬住，另一端插在鋼琴的共鳴箱裡，透過木棍的細微顫動來感知「音」的變化。後來貝多芬的朋友、機械專家曼紮爾專門為他製做了一種聽診器來幫助他作曲。貝多芬一生用過的助聽器各式各樣，有圓形的、有錐形的、有棍形的，還有人們難以想像的梨形，總而言之千奇百怪，各式都有。鋼琴製造家格拉夫還特意為貝多芬製造了一架特別增加了音量的平臺鋼琴，鋼琴裡裝了反射板，使聲音攏向彈奏者。

但無論怎樣，貝多芬的音樂活動也都受到了影響，首先是他的演奏水準大不如前了。貝多芬以前的演奏，尤其是即興演奏，

無人能出其右。可是耳聾之後，他的演奏有些力不從心，手指的觸鍵越來越不精確，音色常常過強或過弱，快速樂句的時候常常出錯。另外，貝多芬的指揮藝術也不可避免的受到了損害。有記載說，貝多芬一直到晚年都在指揮他的作品，只是在排練和演出中，經常與樂隊合不上拍。

當貝多芬晚年，他最偉大的作品「第九號交響曲合唱」首演時，他執意要親自指揮，樂隊與劇院經理都理解他的心情，但怕貝多芬過於專注自己內心的感情，與樂隊出現誤差，發生混亂。於是安排指揮烏姆勞夫站在他的身後一同指揮樂曲。在演出中，貝多芬一會兒高舉手臂，揮動雙手，一會兒又身體彎曲，躬身在地，一會兒又隨著合唱踏步走動，樣子看起來非常滑稽。所有觀眾們都能理解貝多芬的心

情，懷著肅穆和崇敬的心情去聆聽這部宏偉的作品，人們由衷的敬佩和深深的同情這位音樂大師。在樂曲結束時，貝多芬的指揮速度比樂隊的實際速度慢了幾拍。當樂曲演奏完劇場裡爆發出雷鳴般的掌聲時，貝多芬還在打最後的幾拍。獨唱演員卡洛琳恩格眼含熱淚拉著他的手，請他回身面對觀眾的喝彩和掌聲，此時人們早已熱淚盈眶。貝多芬幾次鞠躬答謝，場面非常激動人心。

貝多芬雖然在他朝著音樂藝術高峰攀登的時候，患了無法治癒的耳疾，但他一直沒有停止過音樂創作。在他因失聰而精神最為壓抑的時候，還創作了著名的鋼琴奏鳴曲「悲愴」。標題的名字是他自己起的，是題獻給李赫諾夫斯基公爵的。「悲愴」整個樂曲熱情洋溢、悲壯激昂。樂曲始於莊嚴的慢板，如泣如訴，後

71

來音樂逐漸轉為熱情昂揚，像是在傾訴作者長期的苦悶和無名的憤怒。第二樂章如歌的慢板純樸優美，感情真摯，聽來使人愜意怡然，像是作者向人們傾訴對生活的無限熱愛。樂曲最後是輕盈的快板，充滿田園色彩，柔美輕巧而熱情激盪，讓人聯想起田野中飄蕩的牧笛聲和潺潺的流水，旋律間好像還夾雜著一絲淡淡的憂傷。樂曲的整體感覺樂觀歡快，恬靜淳美，充滿作者對未來的美好嚮往。

貝多芬從童年到青年，經歷了同年齡的人不曾有過的各種痛苦和不幸。他早年喪母、自幼失學、父親沉淪、家庭貧困，還要照顧兩個年幼的弟弟，早早便挑起了家庭的重擔；而在音樂事業蒸蒸日上的時候，兩耳又逐漸失聰。從貝多芬創作「悲愴」的那一刻起，他就已經悟得了人生的

真諦，就懂得以堅強的意志迎接刻苦的生活，以頑強的精神勇敢面對現實的人生。

從 1799 年「悲愴」問世後，五年間貝多芬還創作了數首著名的鋼琴奏鳴曲，如「月光」、「暴風雨」與「黎明」。「暴風雨」樂曲充滿矛盾和衝突。如果把「暴風雨」第一樂章比作是表現作者暴風雨般的情感，那麼第二樂章的慢板便是展現貝多芬內心的寧靜與安詳，小快板的第三樂章則是表現一種活躍奔放的情境。當貝多芬的祕書辛德勒問他這首樂曲表現什麼時，貝多芬對他說：「你去讀一下莎士比亞的《暴風雨》吧。」

貝多芬的另一首鋼琴奏鳴曲「黎明」是題獻給貝多芬少年時期的好友華德斯坦的。樂曲裡展現了大自然的景色，曲調清新優美，充滿生活的氣息。樂曲一開

始就使人聯想到黎明時分，萬物甦醒，鳥兒鳴唱等各種自然界的聲音。樂曲中還表現遼闊的草原，蒼翠的山巒，波光粼粼的萊茵河水和輕葉飄動的聲音。貝多芬還巧妙的採用了萊茵河畔地區的民歌素材，以展現人們在大自然中，盡情歌唱的歡樂情緒。這部「黎明」，是貝多芬在耳聾之後決心面對現實，挑戰命運的傾心之作。

貝多芬從創作以上樂曲的時候開始，他生活的「悲愴」已經過去，事業的「黎明」即將到來，「暴風雨」過後的漫漫長夜將一去不復返，迎接他的是人生道路上的晴空萬里、豔陽高照。

繼承創新

上帝造人，總是充滿矛盾。上帝給予了貝多芬不盡的苦難，又賦予了他過人的藝術才華。貝

多芬的長相很平常，甚至看起來有點兒「醜陋」，他個頭不高，肩膀寬、脖子短，腦袋又大、鼻子是圓的，臉色黝黑，滿臉痘斑，眼睛卻炯炯有神，放射著才智的光芒。

貝多芬的耳疾是其生命與事業的轉捩點，有位深知貝多芬偉大精神的音樂家曾這樣評價他的苦難：「貝多芬的完全失聰，對於他的命運的確是很殘酷、很悲慘的。不過，從另一個角度來說，這無疑是神的恩賜，因為當世俗的雜音不再侵擾他的雙耳時，他心裡只會聽到神的召喚。」事實也是如此，貝多芬從此開始傾聽自己內心的聲音，將心語化作一種偉大的力量，傳達給人們，傳達給世界。

貝多芬之所以成功，除去他自身苦難的經歷和非凡的天賦之外，還有一個重要原因，就是他

所處的時代。因為每一位藝術家的創作，總是與他所處的時代密切相關的。

　　在貝多芬成長的年代，正是歐洲風雲動盪的時期，法國的資產階級革命接二連三的爆發，「自由、平等、博愛」的思想蔓延開來，歐洲的封建貴族統治走向了末路。貝多芬在波昂時就受到法國革命思潮的洗禮，他十九歲跨入波昂大學的校門，接受了進步理念的思想薰陶。在貝多芬離開波昂到維也納的那一年，法國革命軍跨過萊茵河，歐洲最大的社會變革蔓延到了德國，法國革命思潮也波及到維也納。維也納除了法國進步的革命思想外，還有另一種思想，也在以不同的方式，衝擊著封建階級的堡壘，那就是維也納不同階層的人們對音樂的共同愛好，這一愛好，漸漸打破了封建制度的禁錮。

　　當時的維也納，崇尚音樂的風氣達到了空前絕後的程度，無論王侯貴族，還是平民百姓，人們都對藝術，尤其是音樂情有獨鍾。藝術家們不再簡單的依附於某個王侯的庇蔭，或是有義務對贊助人做出貢獻和提供服務，藝術家從思想和行為上，已經成為獨立的「藝術人」。從那時起，音樂的消遣功能逐漸退居於次要地位。在音樂創作上，音樂家們開始大膽表達自己內心的情感，擁有更大的創作空間。

　　貝多芬出生在音樂世家，他從小就受到傳統的音樂教育。剛到維也納時，他由於生活困窘急於成名，所以早期創作的音樂作品，雖然也流露出一些大膽的創作個性和深邃的思想，但在形式表達上，都還沒有擺脫海頓和莫札特等大音樂家古典音樂式的風格。

　　1800 年，貝多芬為公眾奉獻出了自己的「第一號交響曲」，他試圖在新的作品中尋找更有新意、更為大膽的東西。儘管樂曲還是沿用古典交響曲的結構，但還是得到了觀眾的歡迎和樂評家們的認可。接著，貝多芬的「月光」奏鳴曲等重要作品問世，歌劇院還上演了他的芭蕾舞劇處女作「普羅米修士的造物」。由於貝多芬寫作舞臺劇的經驗不足，演出時舞臺又太小，所以這部芭蕾舞劇沒有引起太多關注。

　　1800 年到 1801 年期間，貝多芬收了兩個重要的學生，一個是少年天才、後來成為著名鋼琴教育家的車爾尼；另一個是貝多芬的好友弗朗茲·里斯的兒子──斐迪南·里斯。當年，貝多芬在波昂正處於極度困苦的時候，弗朗茲·里斯曾經給予他極大的幫助，貝多芬為了報答弗朗茲·里

斯，便收他的兒子為徒。

1802 年，貝多芬的「第二號交響曲」問世，這部作品幾乎和他著名的「海雷根斯塔特遺書」同時誕生，它是貝多芬在精神最困苦的時期與命運搏鬥的真實寫照。

貝多芬在「第二號交響曲」裡大膽使用新的音樂素材，將田園的美麗和他特有的詼諧感巧妙結合，造成一種極不和諧的氣氛，給人以大膽新奇的感覺。在這部樂曲中，貝多芬特有的英雄性的形象，第一次在交響樂作品中出現，但這一英雄主題卻沒有完整的體現和徹底的表現出來。而這一主題的真正表現，是在他偉大的「第三號交響曲英雄」裡面。

貝多芬這一時期的音樂作品，基本上還是處於繼承和創新的階段，先是以繼承為本，偶爾

才有創新。 1803 年，貝多芬又來
到海雷根斯塔特鄉村度假，在這
裡，貝多芬至少花了整整一個夏
天的時間，創作出舉世聞名的偉
大作品──「英雄」交響曲。

4 英雄讚歌

人類的自身的價值高於出身的優越，只有精神的偉大和心靈的美好才能獲得真正高貴的地位。

前進號角

法國大革命以後，貝多芬經人介紹，認識了法蘭西駐維也納公使波拿道特將軍。波拿道特將軍具有非凡的軍事才能，而且樂於和藝術家們交往，貝多芬於是成為將軍府上的常客。

波拿道特將軍的侍從羅多爾弗‧克羅采是一位才華出眾的小提琴手，他給貝多芬講述了法國大革命勝利後，巴黎舉行盛大慶典活動時的場面，還請他看這次慶典中創作的各種新音樂樂譜，貝多芬欣賞後興奮不已。法國人民爭取自由的思想在貝多芬上大學時就激勵著他，經過克羅采的

講解，貝多芬有了更為感性的認識。波拿道特將軍建議貝多芬，創作一部表現英雄題材的交響曲，貝多芬自己也有此意，於是便開始著手創作。

「英雄」交響曲的第一樂章宛如一幅油畫，其中有大處勾畫的壯美，也有情感的細微描繪。第二樂章是一個獨立的葬禮進行曲，這在音樂創作手法上是一個偉大的突破，因為在過去的交響曲中，從來沒有人將一首完整的葬禮進行曲，作為獨立的一個樂章來寫作。第三樂章急速奔放，旋律輕快活潑，第四樂章熱烈沸騰，充滿歡樂與喜悅，洋溢著「戰鬥的節奏」和「英武壯烈的氣概」。這部作品歷時數月而完成，雖然創作時間不長，但是經過了貝多芬嘔心瀝血的苦心構思，不但標誌著古典音樂的重大變革，更成為貝多芬交響曲創作

的里程碑。

貝多芬年輕時就崇拜拿破崙，拿破崙比貝多芬大一歲，也出身貧苦。貝多芬在維也納樂壇剛打下基礎的時候，拿破崙已經是法國在義大利的司令，因而威震歐洲。其實還不僅僅如此，在貝多芬看來，拿破崙不但具有非凡的軍事才能，而且還是法國大革命「自由、平等、博愛」觀念的宣導者和實施者。所以，貝多芬把拿破崙視作革命的象徵和理想的化身，這部「英雄」交響曲的創作，原本便是要獻給拿破崙的。

關於「英雄」交響曲，貝多芬的學生里斯曾經說：「貝多芬在寫這首交響曲時，想到了拿破崙……當時，貝多芬對他的評價特別高，把他比作這一時代最偉大的行政長官。不僅是我，還有他的很多摯友，都看到這首抄寫工

整的交響曲總譜放在桌上，標題頁上端寫著『敬獻給波拿巴』，下端寫著『路德維希・范・貝多芬』，別無他字。」由此可見，貝多芬對拿破崙的崇拜和敬重。

當「英雄」這部作品完成之後，拿破崙稱帝的消息傳到維也納，貝多芬聽後怒不可遏，他將寫好的扉頁撕成碎片，憤怒的吼道：「原來，他不過是一個凡夫俗子，如今他被權勢迷了心竅，踐踏人們賦予他的一切權力，他高高凌駕於眾人之上而變成一個暴君了！」貝多芬對拿破崙非常失望，便在扉頁上重新題詞：「英雄交響曲 —— 為紀念一位偉大的人物而作。」

後來，「英雄」交響曲公演時，貝多芬本人親自指揮。首演之日，竟然遭到了觀眾的非議和輿論界的批評，原因是這部作品太過冗長。因為根據當時人們的

習慣，交響曲一般只有三十分鐘，而「英雄」交響曲則長達一個小時。觀眾起鬨說：「適可而止吧，如果停止，我再付一塊錢。」評論家們也言語冷淡的說：「這音樂真令人討厭，既冗長又雜亂無章。」

同年，「英雄」交響曲在柏林演出，聽眾和評論家的反應依然如此。連貝多芬的好友，著名評論家羅霍利茨也說：「樂曲超出了人的耐力極限，一個小時畢竟太長了。」而貝多芬聽到這些話後反駁道：「這部作品一個小時，我還嫌太短呢。」

貝多芬這樣說，自有他的道理。「英雄」交響曲氣魄宏偉、規模宏大，表現了他心中無比高尚的「英雄」形象，是貝多芬心中「英雄」精神的偉大構想。德國作曲家華格納認為：貝多芬是在泛指人類的一切英雄行為和精

神。這部「英雄」交響曲在貝多芬的音樂創作歷程上，屬於一個嶄新的階段，無論在形式上還是內容上，它的誕生都給音樂藝術帶來了全新的觀念。這部作品不但氣勢磅礡，構思大膽，主題鮮明，更體現出貝多芬長久以來所主張的「自由、平等、博愛」的思想，以及對人類美好理想充滿敬意的精神。

多年以後，一位朋友問貝多芬：「在您創作的交響曲中，您最喜歡哪一部？」貝多芬回答說：「無論怎麼說，也是第三號。」朋友說：「我以為是第五號＊呢。」貝多芬回答：「不，毫無疑問，是第三號。」這段話雖然是出現在「第九號交響曲合唱」之前，也可能在「合唱」出現以後，貝多芬的回答會有所改變，但是，這也說明

放大鏡

＊貝多芬的朋友所指的是「第五號交響曲命運」。

了貝多芬對「英雄」交響曲情有獨鍾。

貝多芬的「英雄」交響曲「有如火焰的噴射，有如群星墜毀的夜空，有如上帝的爆裂，從本身的軀體裡撕裂出眾多的星星。」*貝多芬的「英雄」交響曲在孕育時期，是他身患耳疾的時候，也是他「差一點就了結自己」的那個階段，所以「英雄」交響曲是貝多芬人生歷程裡前進的號角，是他音樂創作中里程碑式的作品。

熱情激盪

貝多芬聽力出現問題後的某個夏日，他和里斯一起出去散步，他們欣賞著田野的美景，呼吸著新鮮的空氣，比以往走得更遠，到晚上八點才回來。一路

 放大鏡
*這是羅曼·羅蘭的評論。

上，貝多芬邊走邊唱，邊唱邊吼，里斯聽不清楚貝多芬嘴裡所唱的曲調，感到很迷惑，於是問道：「老師，您哼的是什麼？」貝多芬回答：「我正在想奏鳴曲最後一個樂章的主題。」

　　當他們回到住處，貝多芬沒有停下來喘一口氣，立即衝進房間，連帽子也不摘，奔到鋼琴旁邊就進行試奏。里斯沒有打斷他，搬了把椅子坐在旁邊。貝多芬完全沉浸在美妙的音樂中了，好像里斯根本就不存在似的。大約過了一個多小時，貝多芬的情緒終於稍微緩和了，他回頭看到里斯還在那兒默默的坐著，吃驚的說：「你怎麼還在這兒？我今天沒法給你上課了，我必須要繼續工作。」貝多芬這樣癡情忘我所創作的這首樂曲，就是被人們稱為貝多芬四大奏鳴曲之一，也是貝多芬奏鳴曲中最值得欣賞的「第

二十三號鋼琴奏鳴曲熱情」。

貝多芬的「熱情」奏鳴曲被認為是他鋼琴作品的一個高峰，貝多芬自己也認為「這是自己最好的一首鋼琴奏鳴曲作品」，貝多芬把這首樂曲題獻給他的好友弗朗斯‧布倫斯維克。

這首「熱情」奏鳴曲規模宏大、氣勢磅礡，有時也帶有夢幻色彩，最後一個樂章如脫韁野馬，號嘯奔騰，整個樂曲充滿悲劇性的矛盾、衝突和深刻的思想。「熱情」奏鳴曲是貝多芬思想成熟時期的作品，無論技巧、情感還是思想表達方面，都是鋼琴奏鳴曲創作中的經典之作。評論家們比喻它是「火山的爆發」，「火山般的奏鳴曲」，「花崗石河床中的火流」。後人稱它為貝多芬音樂創作中數一數二的偉大作品。

貝多芬在生活中也像「花崗

石河床中的火流」一般，他有時候「流動」得甚至忘了自己。有一次，貝多芬心血來潮，吃完午飯就高高興興出門去了。他先在院子裡徘徊，又到街巷裡散步，再去田野上漫遊。他一邊走，一邊自言自語，哼哼唱唱，不知不覺天黑了下來。他高興得忘了天黑，回到鎮上後，探頭探腦的向一戶人家張望，結果被人家扭住胳膊送到了警察局。員警看他衣冠不整，還一會兒歌唱，一會兒舞蹈，懷疑他是精神不正常的流浪漢，於是喝問他是做什麼的。貝多芬一再說：「我不是壞人，我是貝多芬。」員警大笑說：「你是貝多芬？別開玩笑了！整個維也納誰不認得貝多芬？貝多芬哪會是你這個神經兮兮的模樣？」貝多芬聽了很生氣，但又沒辦法說服員警。後來，鎮長終於來到警察局，才把貝多芬給保釋出去。

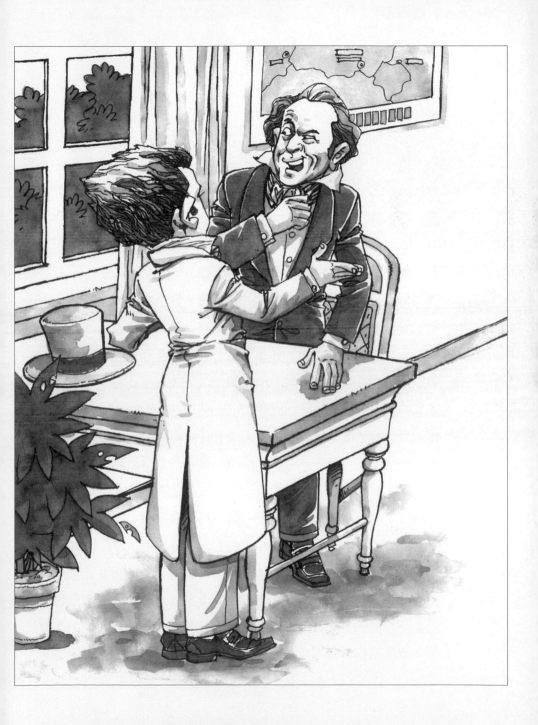

關於貝多芬的癡迷，還有另外一個故事。一個年輕畫家說要給貝多芬畫一張肖像，貝多芬高興的答應了。然而一開始工作，貝多芬一分鐘也安靜不下來，他一會兒唱歌，一會兒寫譜子，在屋裡來來回回的走動，根本就不能按原先約定的姿勢坐在那裡。年輕畫家沒有辦法，只有在那裡無奈的等著。忽然貝多芬坐到鋼琴前，十分投入的演奏了起來。畫家非常高興，因為他聽別人說，只要貝多芬一彈起鋼琴，就會持續很長時間，忘記了周圍環境的存在。於是畫家抓住最好的時機，趕緊把畫架移過去，將這位音樂大師的生動表情描繪下來。當畫家心滿意足的起身告辭時，貝多芬突然回過神來，驚訝的問他:「你來這裡幹什麼?」貝多芬就是這樣的一個人，專注癡迷，渾然忘我。

　　實際上，「熱情」的標題並不是貝多芬親自命名的，而是德國漢堡克朗茲出版社在出版時臨時加上去的。從「熱情」樂曲本身的內容和貝多芬的性格看來，這個樂曲標題也十分貼切。從那時起，人們就永遠記住了「熱情」這個名字。

　　關於「熱情」奏鳴曲，還有一個舉世聞名的話題。這一年的夏天，李赫諾夫斯基公爵請他到官邸赴宴，席間法國軍官要貝多芬演奏一首樂曲。當時法國軍隊占領了歐洲許多城鎮，貝多芬是一位熱情的愛國者，他不願在這種情況下演奏，公爵婉言告訴他必須要演奏。貝多芬聽後異常氣憤，拿起自己的行李，在黑夜冒著瓢潑大雨回到了住處，憤怒之下給公爵寫下了那封舉世聞名的「絕交信」。在貝多芬冒雨回家時，行李中就裝有「熱情」奏鳴

曲的樂譜。現在所存的「熱情」手稿，仍然帶著那天貝多芬憤然回家時雨淋的痕跡，點點雨跡給後人留下了歷史的紀念。

從「熱情」樂曲裡，我們不僅能認知到貝多芬的性格，和他在樂曲中運用的無與倫比的創作技巧，更可以理解貝多芬的偉大精神之所在。「熱情」中有表現軍隊走過時鏗鏘有力的節奏，有群眾沉重的腳步聲，有莊嚴的英雄葬禮，還有人們高唱讚美詩的歌聲，以及貝多芬對生命深邃的思索。貝多芬的「熱情」奏鳴曲「是充滿豪情的吶喊，是廣袤的沃野，是燦爛的星河，是洶湧的大海，是人類永遠的心聲。」＊

對於貝多芬「熱情」奏鳴曲的創作，羅曼·羅蘭說:「貝多芬在精神領域的搏鬥，於『英雄』

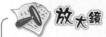放大鏡

＊這是羅曼·羅蘭的評論。

交響曲和『熱情』奏鳴曲中，獲得特別輝煌的勝利。任何人審視這些戰鬥，都會發覺其中最突出的既不是龐大的陣容，也不是澎湃的樂音和勇猛的攻勢，而是號令千軍的精神，至高無上的理智。」

鮮花爛漫

1805 年，貝多芬除了花費許多精力在創作「熱情」奏鳴曲外，11 月時，他的歌劇作品「費德里奧」也在維也納首演。「費德里奧」是貝多芬一生中所創作的唯一的一部歌劇作品，貝多芬為它耗盡了心神。

「費德里奧」是講一個叫弗洛列斯坦的青年，受省長皮查羅陷害，被關到地方監獄。弗洛列斯坦的妻子萊奧諾拉女扮男裝，化名叫「費德里奧」，到監獄長洛克的家裡工作。她偷聽到皮查

97

羅和洛克要殺死她的丈夫弗洛列斯坦的計畫，因為丈夫的好友、大臣唐・費南多要來視察監獄，皮查羅要洛克在大臣來視察之前，把弗洛列斯坦除掉。萊奧諾拉隱蔽在一旁聽到後，唱出劇中最著名的詠歎調「惡徒，匆匆走向哪裡」。

於是，萊奧諾拉到監獄中充當洛克的助手，以便伺機營救丈夫。在黑暗的地牢裡，被鎖鏈鎖住的弗洛列斯坦在思念妻子，他唱道:「啊，多麼黑暗的地方……春天來到人間，幸福卻離我遠去……」哀歎他的不幸。這時候皮查羅出現了，他手拿匕首步步逼近弗洛列斯坦。正在關鍵時刻，萊奧諾拉站出來，她拿著手槍，用身體擋住自己的丈夫，對皮查羅嚴屬的喊道:「滾開！」皮查羅和洛克都嚇得目瞪口呆，至此才發現這個助手竟然是弗洛列斯坦的

妻子。在千鈞一髮的時刻，遠方傳來響亮的號角聲，大臣唐‧費南多來到，救出了弗洛列斯坦和萊奧諾拉。他查明真相，逮捕了皮查羅。弗洛列斯坦和萊奧諾拉終於獲得最後勝利，他們緊緊的擁抱。歌頌正義的勝利和崇高的夫妻之愛的合唱漸漸高亢，全劇在自由莊嚴的氣氛中落幕。

貝多芬傾注了很多心血在「費德里奧」上，僅第二幕弗洛列斯坦的詠歎調的引子，貝多芬就改寫了十八次，最終的大合唱也修改了十次。整個劇本直到貝多芬認為達到最理想的水準，才算告成。該劇本來預定隨即上演，但由於奧軍被拿破崙的法軍擊敗，法軍占領了維也納，演出因此延遲了一個月。哪知上演後貝多芬卻連遭惡運。第一次演出時，因為貝多芬的保護人都已逃離維也納，普通音樂愛好者也因

為戰爭沒有心思欣賞，觀眾幾乎都是占領維也納的法國士兵。二是作品本身冗長、繁瑣，一般人難以接受。接下來連續上演幾場，仍是反應平平。

第二年，局勢稍稍平靜，一些貴族和劇院常客漸漸回到維也納，大家商量重新上演此劇。不過，大家都嫌此劇太過冗長，要求貝多芬略加刪減。貝多芬堅決反對，但最後在親友們的勸說下，貝多芬才答應修改。不久，「費德里奧」再度上演，觀眾反應仍是一般。之後，「費德里奧」幾年內都沒有再上演。

直到幾年後，維也納的一個著名劇院的經理提出重排此劇的構想，貝多芬又作了一次徹底的修改，此次公演獲得了熱烈的迴響，歌劇「費德里奧」從此在音樂舞臺上大放異彩。貝多芬那年四十四歲，經過十一年的努力，

　　1814 年，他終於摘取歌劇創作的桂冠，獲得了在此創作領域裡的巨大成功。歌劇「費德里奧」至今也還是世界各大歌劇院必演的曲目。

　　　貝多芬一生中只創作過「費德里奧」一部歌劇，同時，他一生中也只創作過一部小提琴協奏曲作品——「D 大調小提琴協奏曲」。這部小提琴協奏曲的創作比「費德里奧」的首演晚一年，是貝多芬整個創作生涯中鼎盛時期的作品之一。

　　　「D 大調小提琴協奏曲」，是由當時著名的小提琴家弗朗茲‧克萊門特擔任首演，貝多芬親自指揮。由於貝多芬在預定時間之前才剛剛完成，樂隊沒有練習的時間，克萊門特也只能看譜演奏，加上貝多芬的草稿難以辨認，所以樂曲的演奏沒有達到真正的水準。在音樂會上，聽眾反

而比較期待著克萊門特自己作曲並演奏的「幻想曲」。只見克萊門特把小提琴轉過來，只用一根弦演奏這首曲子，人們對克萊門特的演奏技巧報以熱烈的掌聲，卻對貝多芬的作品反應特別冷淡。雖然貝多芬曾多次嘗試使「Ｄ大調小提琴協奏曲」重現光彩，但都無功而返。

　　在貝多芬死後十七年，德國作曲家布拉姆斯的好友、十三歲的小提琴天才約瑟夫・約阿希姆，在大作曲家孟德爾頌的指揮下，成功的演奏了此曲，此後「Ｄ大調小提琴協奏曲」久演不衰，成為雄踞小提琴協奏曲寶座的巨鼎之王。這首協奏曲是古今小提琴協奏曲中的明珠，也是貝多芬小提琴音樂的集大成之作。

　　「Ｄ大調小提琴協奏曲」是題獻給貝多芬在波昂時期的朋友斯得潘・馮・布洛伊寧的。布洛

伊寧家族在波昂曾給予過貝多芬親人一般的照顧，特別是斯得潘的母親海倫，給予了貝多芬在不幸家庭中缺失的母愛，貝多芬對此終生不忘。斯得潘比貝多芬小四歲，他倆像兄弟一樣親密。斯得潘後來到維也納，他們倆又開始了親密的交往，直到貝多芬去世。斯得潘精於小提琴，貝多芬把他一生中唯一的一部小提琴協奏曲題獻給斯得潘，可以看出他們兄弟般的深厚情誼。

貝多芬時時刻刻希望他的友情，也像自己的作品一樣，鮮花爛漫，永遠芬芳。

命運叩門

在貝多芬的音樂創作中，沒有哪一部作品能像這部作品那樣家喻戶曉、婦孺皆知，它就是貝多芬的「第五號交響曲命運」。

在貝多芬而立之年，他就開

始構思這部恢弘巨著，那時，他正面臨著耳聾的威脅和生死的考驗。說到命運，貝多芬的命運實在太坎坷多難了。他早年喪母、自幼失學、父親酗酒沉淪、家庭極度貧困，他要照顧年幼的弟弟，擔起家庭的重任，還要苦學琴藝。貝多芬獨闖天下，受盡磨難，在音樂事業蒸蒸日上的時候又兩耳失聰。在感情的道路上更不必說，屢遭挫折，身心俱痛。而這些，只是我們最初了解的貝多芬，讓我們一起看一看貝多芬死後醫生的調查結果吧，它會告訴我們另外一個貝多芬。

　　調查結果是這樣寫的：男性屍體，四肢極度衰弱，黑色斑點漫布全身，腹部隆腫，充滿腹水……耳軟骨大，形狀不規則，舟狀溝的耳介部分比正常人深一倍半；耳膜腫脹，因充血耳膜隔離……臉上的神經粗大，相反的，

聽覺神經萎縮。腹腔內充滿大量的灰褐色混濁液體；肝臟萎縮至正常情況的一半，像樹皮那麼硬，青綠色、表面凹凸不平。肝臟血管很細，乏血性……膽管內有大量的結石沉渣；脾臟色黑而硬；胃及腸管充滿瓦斯；腎臟浮腫，腎盂充滿豆一般大小的石狀物……

我們看到這個紀錄不禁要問：這是一個人的軀體嗎？許多醫師也為此吃驚不已，貝多芬體內的器官已經大多損壞，他的生命竟還能延續到五十六歲？從這些紀錄來看，貝多芬所患的疾病和所表現的病徵有風溼、黏膜炎、肺炎、冠狀動脈性心臟病、黃疸病、青光眼、腸炎、胃潰瘍、肝炎、浮腫、腹瀉、經常性感冒等，凡是在那時能診斷出的疾病，貝多芬幾乎都嘗盡了。可以想像，由於當時的醫療條件的

限制，除了極有限的治療之外，貝多芬唯一能做的只有忍受，忍受病魔帶來的無休止的痛苦。他還要拚命的作曲、性格獨立的周旋於貴族之間，為維護作曲家的版權而與出版商對簿訴訟，照料兄弟的家庭和處理那曠日持久的家庭糾紛，要耕耘那有始無終、有花無果的愛情，時時刻刻忍受物質生活的貧乏……

有人說，貝多芬患有一般性的精神病，因為他極易激動，性格多疑，反覆無常。其實，當一個人歷盡了這麼多苦難，嘗遍了人生的艱難和各種疾病的折磨，都沒有摧垮他的意志，還創作出如此眾多、偉大不朽的音樂作品，又有誰能不體諒他呢？這使我不禁想到愛因斯坦評價甘地精神時所說的話:「後代子孫很難相信，世界上曾經走過這樣一位血肉之軀。」

　　貝多芬的交響曲「命運」便展現出貝多芬在經歷各種苦難後，對生命的詮釋。第一樂章一開始是四個極強的強音，有強烈的衝擊感和震撼力。當貝多芬的密友辛德勒第一次聽到它時，問貝多芬它的含義，貝多芬說:「是命運在叩門。」貝多芬所說的「命運」，是貝多芬本身的命運？還是我們以為的貝多芬的命運？是貝多芬挑戰人類極限的命運？還是人間真善美與自然所賦予他引導人們走向「光明」的命運？讀者朋友們去聽聽此曲，一定能得到解答。

　　1808 年 12 月，「命運」交響曲在維也納首演，造成了空前的轟動。貝多芬將他無以倫比的創作才華和崇高的精神理念，融合在「命運」交響曲裡，表現得淋漓盡致。著名的音樂家霍夫曼就曾說:「如果你是一個感受力很強

的聽眾，你就能聽出其中無以名狀的某些情感，在敲擊著你的內心深處，一直貫穿到最終一個和絃。」

多年後，法國作曲家白遼士和他的老師一同聆聽了「命運」的演出，白遼士問老師感覺怎樣，老師喊道:「我要出去！我幾乎透不過氣來，簡直讓人難以置信，世界上竟然還有如此動人心魄的音樂！」

貝多芬死後，人們從他神祕的抽屜裡的札記上，發現了這麼一句話:「透過奮鬥達到勝利。」貝多芬就是通過面對現實、正視矛盾、滿懷理想、相信未來的超然思想，鼓勵人們要「透過奮鬥達到勝利」，只有這樣，才能「從黑暗走向光明」。

德國著名音樂家、藝術評論家舒曼，評論「命運」交響曲時說:「不論你聽多少遍，都會像自

　　然現象一樣，產生新的敬仰和驚嘆。只要世界上還有音樂存在，它就會世世代代的流傳下去。」

　　這就是名作的魅力，所有名作的魅力。

5

田園交響

每當我憑眺大自然時，我就心潮澎湃。

春之姿彩

　　春天來了，花兒開了，草兒綠了，春風吹拂著小草，花兒伴隨著歡樂。楊柳青青柔和溫馨，綠水潺潺伊噥似語。太陽在歡笑，燕子躍上枝頭，報春鳥兒啼啼鳴唱，絢麗的花朵肆溢芬芳，春光使人陶醉，青春讓人冥想……一切是那麼富有生機。

　　貝多芬的「第五號小提琴奏鳴曲春天」，是他十首小提琴奏鳴曲中，最受人們歡迎的一首。在風格上，繼承了海頓、莫札特等古典音樂大師同類作品的傳統，全曲充滿了春天的氣息和青春的朝氣。第一樂章抒情流暢的第一主題，在鋼琴分解和絃的伴

奏下，溫馨的輕柔而出，「開展部」＊以轉調的手法寫成，在抑揚頓挫的轉調中，使樂曲層層遞進，像春風吹過田野，青草起伏波蕩。接著是優美的抒情樂章，鋼琴款款奏出主題，小提琴再次反覆，一問一答，像春歸的鳥兒相互問候，又像久別的情人親密交談。忽然樂曲轉調，在另一個情緒上抒懷主題，給人以無比抒情的浪漫歡愉色彩。隨後自由變奏，歡快詼諧，輕盈跳躍，迴旋鳴唱，燦爛繽紛，奼紫嫣紅，樂曲在充滿歡樂的氣氛中結尾。春天其實不需要多描述，春天也不需要多詮釋。我們走出屋外，就能感受到春天，我們憑心聆聽，就可以觸摸到「春天」。

貝多芬的小提琴奏鳴曲「春

＊開展部　是指開始發展樂曲的主題，進一步描述樂曲的內涵。

天」的名字，是後人根據樂曲的情境加上去的，它抒發的是跳動的、春天的旋律，描繪春天的爛漫色彩。貝多芬的另一首小提琴奏鳴曲「克羅采」便與「春天」不同，它的意境更像聖詠那樣莊嚴，像星彩那樣華麗，「第九號小提琴奏鳴曲克羅采」的背後，還有一個曲折的故事。

在維也納，貝多芬認識了一個叫喬治・博利奇托威的英國年輕小提琴演奏家，他是英國皇室的御用演奏家，在歐洲進行為期三年的巡迴演出後，來到了維也納。博利奇托威請貝多芬為他寫一首小提琴奏鳴曲，貝多芬答應了。博利奇托威知道貝多芬是出了名的慢手，他為了能夠充分練習，便催促貝多芬及早把樂譜交給他。由於貝多芬在作曲時追求盡善盡美，絕「不讓一個不該有的音符出現」，而且還要能表達

出他的深邃思想，因此幾乎每次別人催他交稿時，他都得把交稿的日期一推再推。

這次也不例外，在博利奇托威公演開始時，貝多芬才把譜交給他。博利奇托威只得看著臨時寫出的草稿演奏，貝多芬演奏的鋼琴部分還只是筆記，沒有完整的曲譜。在這種匆忙登臺的情況下，博利奇托威和貝多芬卻合作得非常完美。

從這次公演以後，貝多芬對博利奇托威的演奏技巧和音樂素養大為讚賞，還向自己所認識的維也納的貴族們推薦他。但問題就出在當博利奇托威要離開維也納時，一個女人出現在他們兩人中間，使這一對本應該要好的朋友翻臉絕交。貝多芬憤怒之下，把這首樂曲改獻給他的好友克羅采。

克羅采是貝多芬很敬重的朋

友，原在法國駐奧地利使館工作，與貝多芬交情深厚，但從來沒有演奏過這首樂曲。由於貝多芬將這首樂曲轉獻給這位志同道合的朋友，所以現在人們把它叫做「克羅采」小提琴奏鳴曲。

關於這首樂曲，還有一部小說的「版本」，作者是俄國大文豪托爾斯泰。有一次，俄國文學家和藝術家在文豪家裡聚會。托爾斯泰家中的一位音樂教師正在為孩子們上課，教師應大家的邀請演奏了這首曲子。托爾斯泰聽後大為感動，因為他年輕時就對這部作品非常鍾愛，後來便以這首樂曲「克羅采奏鳴曲」為名，創作了一部同名小說，那年他已經六十一歲了。

貝多芬的樂曲「克羅采」，曲調莊重肅穆，色彩華麗高貴，與托爾斯泰所描繪的《克羅采奏鳴曲》風格大相逕庭。托爾斯泰

把它比喻成一個異化了的境界。它是說一個叫波茲德努伊雪夫的先生，因為與妻子貌合神離，同床異夢，他的妻子開始鍾情於音樂，她又擅長演奏樂器。妻子和一名小提琴手經常合作演奏，這個男人也是波茲德努伊雪夫的好友，是個好色之徒。波茲德努伊雪夫漸漸發現妻子與好友開始親近起來，暗暗用監視和責備的眼光注視著他們。

小說《克羅采奏鳴曲》的主人翁波茲德努伊雪夫個人以為，音樂並不是人們所想像的那樣，是「使人思想高尚的藝術」，音樂除去了舞曲和宗教音樂之外，其他的都會使人沉淪和焦躁不安。妻子和那個小提琴手的合奏從演奏比較簡單的樂曲，慢慢開始複雜起來，漸漸的演奏到規模宏大的樂曲「克羅采」奏鳴曲了。波茲德努伊雪夫聽到「克羅

采」的第一樂章，驚恐的說:「太可怕了，你聽那急板，可怕的力量!」不久之後，某一天他以出差為藉口，中途又突然回來。果然，看到他的妻子和朋友坐在家中的客廳裡，他認為那是抓住了他們背叛他的證據，盛怒之下，波茲德努伊雪夫用匕首殺死了自己的妻子。

這部《克羅采奏鳴曲》小說的情節雖然是虛構的，但我們仍然可以從中窺見托爾斯泰的婚姻觀。事實上，貝多芬的「克羅采」奏鳴曲並沒有托爾斯泰小說中描繪的那樣過分「神祕」，我們不妨邊聽音樂邊看小說，也許會有一種另樣的思懷。

田野風情

貝多芬像熱愛自己的生命般熱愛著大自然。他曾說:「大自然是我永恆的朋友，當我聽到那潺

潺的流水，看到參天的古樹，當我在小山坡晒太陽……似乎每一棵樹都在和我說話，我那時就像孩子一樣快樂，真是太美妙了。」

在德國波昂貝多芬的故居裡，貝多芬「第六號交響曲田園」的手稿上，各個樂章的標題，都是有關於大自然的描寫。如第一樂章是「到達鄉村後被喚醒的愉快感覺」，第二樂章是「小溪旁的風景」，第三樂章是「村民愉快的聚會」，第四樂章是「暴風雨」，而第五樂章則是「牧歌，暴風雨過後愉悅的心情」。

貝多芬經常談起自己是如何發現創作靈感的：「它們（靈感）總是不請自來，當我漫步在森林中，我好像能用手從大自然中抓住它們。」由此可見貝多芬與大自然水乳交融、天人合一的情懷。

貝多芬耳聾以後，他對大自

然更有著樸厚的感情和深深的眷戀，夏季去海雷根斯塔特度假時，他常常獨自一個人在鄉間散步，在田野暢遊。他雖聽不清鳥鳴，但能聞到花香，雖聽不到溪水流動的聲音，但能感覺到清風拂面的溫馨。清新的空氣，寧靜的森林，朝日的陽光，夜間的篝火，都給他留下了深刻美好的印象。貝多芬在情趣盎然、詩情畫意的大自然中，以純真質樸、清新自然的筆調，描繪出了一幅自然音畫——「田園」交響曲。

　　貝多芬此時已忘卻了世俗的煩惱，「糟糕的聽覺不再是障礙」。樂曲的第一樂章「到達鄉村後被喚醒的愉快感覺」，描寫清晨村莊一片寂靜，草地上籠罩著淡淡的薄霧，高大的樹冠矗立向天空，清風吹過，飄來田野的草香。太陽出來了，樹葉上的露珠射出瑩光，天邊的雲彩變成了

玫瑰色，整個鄉村朝氣蓬勃、欣欣向榮，處處陽光明媚，美不勝收。

第二樂章是「小溪旁的風景」，描寫海雷根斯塔特村旁一道繁花茂盛的山谷裡，流下來的潺潺泉水在村邊匯成一條小溪，溪水淙淙，鳥鵲啼鳴。溪水旁知了在獨唱，草蟲在合唱，蜜蜂在重唱，牧鈴在伴唱，黃鸝、杜鵑、夜鶯、斑鳩……燕舞鶯聲，鳥語花香。村民們從四周趕來了，他們「愉快的聚會」，他們唱著、跳著，時而熱烈，時而輕盈，男人的舞姿剛勁有力，女人的長髮姿采飛揚。忽然間天上漸漸籠起了烏雲，慢慢像一座峻峭的山峰聚在人們的頭頂。「暴風雨」就要來了！人們還沒來得及躲藏，頃刻間雷電交加，狂風呼嘯，暴風雨傾盆而下，山巒、樹木、森林、草地，都籠罩在一片

深灰色的茫茫煙霧裡……疾風驟雨就像奧地利人的性格，熱情奔放，迅猛熱烈。

「暴風雨過後」，太陽出來了，遠處傳來牧人的歌聲，田野經過雨水的沖刷，清新碧綠，空氣像被濾過一樣，一抹彩虹在天邊升起……大自然真美！它就是人間的旋律，就是萬物的「聖樂」。

貝多芬把他對大自然的熱愛譜寫成了音樂，以音樂來表現自然之美。貝多芬曾說:「我喜愛在草叢中、樹林裡或者岩石之間散步，恐怕沒有比我更熱愛田園風光的人了。」

貝多芬每次出門散步，都像「蜜蜂在草地上採蜜一樣的徘徊」，他先把破舊的帽子戴在頭上，上衣的扣子敞開著，衣袋裡裝著揉成一團的手帕，還有寫譜的五線紙，小的筆記本，再插著

一枝木工鉛筆。貝多芬失聰以後，口袋裡還要裝著助聽器。總之，貝多芬的口袋總是塞得滿滿的。貝多芬散步時還常常一邊自言自語，一邊漫步前行。姪子卡爾從不願意跟他去散步，因為貝多芬一旦腦子裡樂思湧出，他就不顧一切的大聲歌唱，把行人嚇得四處躲避。

貝多芬作曲時還有一個習慣，他不希望別人打攪，更討厭別人偷聽。有一次，貝多芬的鄰居，從維也納來度假的格里爾帕查夫人，開著廚房門聽貝多芬彈奏聽得入神，但被貝多芬發現，他立刻戴上帽子出去了，而且從那天起再也不彈琴了。夫人一再向他保證，不再偷聽、不再妨礙他，甚至保證不許任何人使用他們共用的走廊。但是貝多芬餘怒未息，從此鋼琴再沒有出過一個音兒，直到秋天到來，兩家人都

搬回了維也納。

這個故事能看出貝多芬倔強的個性，那位夫人也很讓人同情。這件事發生的日期，正是貝多芬投入創作「田園」交響曲的日子裡。貝多芬對「田園」交響曲傾注了深深的感情，他說:「我失聰的耳朵在這樣美麗的自然中，一點兒也不礙事。」「那裡根本沒有人世間的醜陋和虛偽。你看，多麼美好的早晨，多麼晴朗的天空 …… 」

貝多芬雖然在樂曲中加了標題，但他還是覺得「只要任何一個對鄉村有接觸和感受的人，都會了解這部交響曲的真正含義，體會到作者的心情，所以沒有必要寫太多的標題。」而且它應該是「描寫的是什麼樣的情景，要讓聽眾去想像 …… 」

如今，位於維也納郊區的海雷根斯塔特小村，還保留著貝多

芬散步的那條溪旁的小路，供世界各地的遊人憑弔思懷。小溪兩旁依舊是燕舞鶯聲，鳥語花香。這條小路，現在被命名為「貝多芬之路」。

光榮瞬間

貝多芬從小就喜歡歌德的作品，對這位偉大的文學家充滿了景仰之情。1812年的夏天，貝多芬到波希米亞的溫泉鄉村臺伯利茲避暑，在那裡，他遇到了歌德。兩位大師的見面，是一位叫貝蒂娜・布倫塔諾的女子促成的。

貝蒂娜・布倫塔諾長得年輕貌美，風姿動人，她善於應酬，是歐洲有名的「交際花」。她的母親是歌德的密友，去世得很早。貝蒂娜從小在教堂長大，十七歲就開始讀歌德的作品。據說當她第一次見到歌德時，因為看

到心中敬仰已久的偶像，竟激動得暈倒在歌德的懷裡。

兩年前，貝蒂娜來到維也納，她第一次聽到貝多芬的音樂就陶醉了，很想見到這位音樂大師。哥哥勸她不要太心急，因為貝多芬太不容易接近了。貝蒂娜不理會這些，她忍耐不住心中的激動，不顧哥哥的勸阻，獨自一人找到貝多芬的住所，勇敢的走了進去。

貝多芬的房子裡簡單得讓她吃驚，裡面共有兩個房間，第一個房間裡放了一架鋼琴，還缺了一條腿兒，旁邊有幾個陳舊不堪的箱子，一把椅子搖搖晃晃的待在旁邊。另一個房間裡，放著貝多芬的床，床上鋪了一條已快發霉的毛毯，旁邊的木桌缺了兩個角，上面放著洗臉盆，睡衣就胡亂扔在地板上……貝蒂娜簡直不敢相信自己的眼睛，這竟然就是

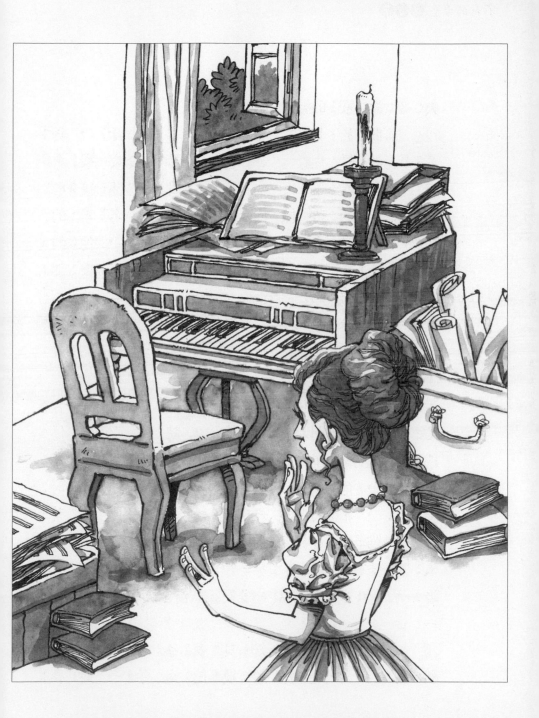

大音樂家的住所？

　　關於貝多芬的日常生活，貝多芬的學生、著名鋼琴教育家車爾尼，在第一次拜訪貝多芬後也曾感慨的這樣描述：「那是冬季的一天，貝多芬接待了我們，他的屋裡亂極了，紙片和衣物到處都是，還有幾個大衣箱，沒有家俱，鋼琴旁放了幾把破椅子。」從這裡可以看到貝多芬的生活品質了。

　　貝蒂娜性格潑辣，舉止古怪，時而開懷大笑，時而沉思傷感。她與眾不同的性格吸引了貝多芬，他們一起散步，一起探討音樂，不久兩人開始交往，貝蒂娜成為貝多芬最親密的朋友。後來甚至是貝多芬音樂的最佳理解者，和深知貝多芬價值的人之一。

　　貝蒂娜得知貝多芬非常敬仰歌德，於是就給歌德寫了一封長

信，信中以詩一般的語言讚美貝多芬，同時也表達了貝多芬對歌德的敬仰之情。歌德回了信，他也高度讚揚了貝多芬，並且希望有機會與貝多芬見面。

1812 年夏天，兩人終於在波希米亞的溫泉鄉村會晤。7 月 19 日那天，大文豪歌德首先去拜訪了貝多芬，兩個人說了些什麼，具體談話的細節和內容，現在我們已無法盡知其詳。我們就看看歌德當天晚上給妻子的信吧！歌德這樣寫道：「我從未見過比他（貝多芬）精神更振奮、精力更充沛、感情更真摯的藝術家。我看得出，他生性頑固，與社會相左。」

歌德以超人的洞察力，短短數語便刻劃出了貝多芬的性格和內心世界。貝多芬是怎樣記載那次會面的場面呢？貝多芬在一封信中這樣說：「國王與君王……不

能造就偉大的人物，不能造就超凡脫俗的靈魂……而當我和歌德在一起時，王侯貴冑就應該知道什麼叫偉大。」但是貝多芬的這封信件，許多人懷疑是貝蒂娜偽造的，因為語氣和內容並非貝多芬的性格。事實已經無從查考，我們只能從這些現有的資料找到兩人會晤的評載。

第二天，歌德和貝多芬一同出去散步。過了兩天，歌德再次來拜會貝多芬。貝多芬為歌德即興演奏了鋼琴，演奏完畢後，貝多芬要歌德發表意見，歌德略有所思，最後說道：「啊，好，很好，彈得不錯。」

歌德一句淡淡的讚語，使貝多芬頗為不悅，他直率的說：「尊敬的歌德先生，您的態度過於浪漫和輕浮了吧？我渴望得到的是您一個知音的評價，而不是簡單草率的評語。說實話，我不喜歡

您這樣。」對於貝多芬，他倒不是多麼希望聽到別人的恭維之詞，而是覺得歌德沒有坦誠的對他講一些實際的話，哪怕是中肯的批評，或是熱情的鼓舞，但歌德沒有做到。

關於歌德與貝多芬的會晤，還有一個廣為人知的故事。有一天，貝多芬和歌德手挽手到郊外去散步，恰巧碰上皇室全家，貝多芬對歌德說：「別理他們，我們過去。」但是歌德擺脫了貝多芬的胳膊，畢恭畢敬的向皇室人員脫帽致意，而貝多芬則背著雙手，大搖大擺的從人群中穿行過去。

事後，貝多芬氣憤的對歌德說：「您太給他們面子了，您是一個偉大的人物，而他們只不過是平庸之輩。該讓路的不是您，而是他們。」

貝多芬在給朋友的信中這樣說：「與其說宮廷氣氛討詩人喜

歡，不如說歌德太喜歡宮廷氣氛。」歌德也曾寫信和朋友說:「貝多芬的才能使我驚訝。可惜的是，他的性格太放蕩不羈，我們應該原諒他，因為他兩耳失聰，使他更加執拗，憎恨這個世界。」

多年以後，恩格斯是這樣評價歌德:「歌德有時非常偉大，有時又極為渺小……有時是鄙視世界的天才，有時又是心胸狹隘的庸人。」他說:「歌德身上有庸人氣息」。在歌德的晚年，他終於把心中所想的說了出來。一次，孟德爾頌為他演奏貝多芬的「命運」交響曲，歌德聽後動情的說:「我現在才真正了解貝多芬，一個偉大的天才。」

貝多芬與歌德雖然沒有建立更深厚的友誼，貝多芬卻始終對歌德充滿敬仰。多年以後，貝多芬還說:「我願意為他（歌德）犧牲十次，都心甘情願。」貝多芬一

直想以歌德的巨著《浮士德》寫一部歌劇，但到他生命的最後時光，都未能完成這一項計畫，成為音樂大師一生的遺憾。

不朽愛情

貝多芬一生感情經歷起伏跌宕，但是終生未婚，他的朋友魏格勒曾說：「貝多芬無時不在戀愛，而且都在熱戀之中。」

羅曼‧羅蘭說貝多芬「從少年時候起，直到最後的日子，貝多芬愛情的火焰從未停止燃燒……這些火焰卻沒有一次燒得長久，一朵火焰燒起，另一朵火焰就熄滅。不止一次，鬧著玩的情調變成認真的戀愛……」

確實，貝多芬的愛情火焰常燃常新，他經常與那些跟他學琴的貴族家庭的年輕女子墜入情網。貝多芬年輕的時候，遇到了（幾乎也是同時愛上了）布倫斯

維克姐妹 —— 朱麗塔、約瑟芬、苔雷澤（當時朱麗塔十六歲，約瑟芬二十一歲，苔雷澤二十五歲）。最小的朱麗塔最先贏得了貝多芬的愛情，但是因為門第的懸殊，最終使他們的愛情成為泡影。

與朱麗塔分手以後，貝多芬立刻把感情轉移到姐姐約瑟芬身上。約瑟芬長得美麗動人，才華橫溢，她是布倫斯維克姐妹中對貝多芬最傾注感情的一位。約瑟芬年紀還小時，就遵照母親的意願，嫁給了一個比她大三十歲的伯爵。伯爵雖貴為「伯爵」，但因在多年以前由於一次決鬥而被降階，改成平民的姓氏，雖然後來恢復原姓，但其他貴族卻不承認，約瑟芬嫁給他之後，他們倆便過著離群索居的生活。

幾年後，約瑟芬的丈夫暴卒，給她留下了四個孩子。貝多

芬這時還堅持給她上課。約瑟芬從貝多芬那裡得到了很大的安慰，不久，他們就彼此相愛了。隨後戰爭即起，拿破崙進軍維也納，約瑟芬帶著孩子逃到外地。再度回到維也納時，他們冷靜下來，意識到各自地位的懸殊，於是約瑟芬痛苦的作出抉擇，再也不與貝多芬相見。貝多芬雖然極不情願，但也只好放棄。約瑟芬為了孩子，再次嫁人，但沒過多久，因感情不和而離婚，之後沒有再嫁。

約瑟芬一生坎坷，不到四十歲就溘然長逝了。對他們的這段感情，約瑟芬的姐姐苔雷澤曾不無遺憾的說:「貝多芬是我們家的友人和知己……我妹妹約瑟芬寡居之後，應該與他長相廝守……要是他們結合，她今天還會活著。」

苔雷澤也和貝多芬有過交

往，只是早年與貝多芬不太熟悉。苔雷澤闖入貝多芬的生活，是在貝多芬沉浸在與約瑟芬分手的痛苦之時。苔雷澤成熟、聰慧，多才多藝，尤其擅長繪畫，她曾送給貝多芬一幅自己的肖像，上面寫著:「致罕見的天才，偉大的藝術家，上帝的寵兒，T. B. 贈。」苔雷澤與貝多芬的感情糾葛長達十四年之久，時隱時明，時近時遠。

1809 年，貝多芬為她寫了一首曲子「第二十四號鋼琴奏鳴曲」，但他們的愛情馬拉松最後還是以分手告終。苔雷澤一生未嫁，貝多芬一生未娶，他們為何分手，無人知曉，貝多芬與苔雷澤的愛情，為後人留下了一段難解之謎。在戀愛期間，貝多芬還為苔雷澤寫了一部出色的聲樂作品——「致遠方的愛人」，這部作品是開浪漫聲樂套曲的先河。

　　羅曼‧羅蘭說：「貝多芬是個戀愛迷。」我們從貝多芬的鋼琴小品「致愛麗絲」當中可以感覺到他的情感漣漪。樂曲醇美委婉，活潑輕靈，時時閃爍著貝多芬天才的鄰光和他內心的情波。貝多芬的戀情總是有花無果，痛多歡少。其中有三個原因。

　　第一是因為門第出身的懸殊。貝多芬總是喜歡貴族人家的淑女。在波昂的老家，在維也納的沙龍裡，貝多芬每天都被這些少女包圍，但他們之間的感情只可以蕩起波紋，不可以澎湃洶湧，因為阻擋他們的有封建等級的巨堤。這種無情森嚴的等級差距，在他們戀愛開始時最容易被忽視，愛情的狂潮最終總是被冷峻森森、不可逾越的封建門第所阻隔，貝多芬在波昂時和愛勞諾瑞的戀情就是一例。

　　第二是因為貝多芬的個性。

貝多芬性情暴躁，放浪不羈，很難與人相處。尤其是耳聾以後，更加怪異多疑，特別是對他身邊最親近的人，無禮蠻橫，不近人情，最親近他的人往往是被他傷害最深的人。貝多芬的學生多羅西婭曾經這樣寫:「他（貝多芬）十分容易發怒，非常敏感，因此常常無緣無故的懷疑身邊最好的朋友……但人們一想到他精神和肉體上所受的苦難，在一切問題上都會諒解他。」

第三是因為理想。貝多芬現實中夢寐以求的理想女性是一位「美麗無瑕，端莊嫻淑，氣質非凡而又品德高尚的年輕女性」，貝多芬的這種審美要求，只能存在於理想當中，在現實生活裡幾乎不可能存在，所以貝多芬說：「（現實女性）有靈魂的沒有肉體，有肉體的沒有靈魂。」貝多芬深知其理，所以「在不能得到整

個高尚的愛情時，只有忍耐。」

「否則，我還不如愛自己。」貝多芬並非好色之徒，相反的，他是把崇高的精神和高尚的道德標準在現實生活中理想化了。

貝多芬終生認為愛情的最高境界就是夫妻之愛，但他一生為此追求，一生都沒有得到，貝多芬彌留之際，這樣說：「『費德里奧』是我最鍾愛的作品之一，因為生育時越痛苦，就越愛這個孩子……」「費德里奧」劇中描寫的夫妻愛情，是他一生理想愛情的楷模。＊

貝多芬逝世以後，人們從他神祕的抽屜裡，發現了一封寫給「永久的愛人」的情書，情書的開頭是：「我的天使，我的一切，我的自己。」情書的結尾也很相

放大鏡　＊貝多芬將對最初的戀人愛勞諾瑞的想念化作歌劇「費德里奧」。這齣歌劇其實是貝多芬心中思念著她而寫成的。

似：「永遠是你的，永遠是我的，永遠是我們的。」信上沒有收信人的姓名，沒有收信人的地址，日期也不全。

那麼，這「永久的愛人」是誰呢？多少年來人們眾說紛紜，莫衷一是。我們且把它看作是貝多芬對精神戀人的心靈寄託吧，它是偉人心中永遠「不朽的愛情」。

6

自由頌讚

一切為了真理，一切為了自由。

創作低谷

我們聽貝多芬的音樂，有充滿幻想、對自由、平等精神追求的頌歌；有鏗鏘有力、熱血沸騰的對社會不公的呼喊；有急風驟雨、大氣磅礴的與命運的抗爭；有春風拂面、鳥語花香的大自然的牧歌；當然也有柔情似水、刻骨銘心的浪漫曲。貝多芬之所以偉大，他作品的全面性是重要的標誌之一。

在維也納，貝多芬的生活常常遇到危機，他本來生活就極為慘澹，在事業上獲得了輝煌的成就，生活狀況才稍有好轉。儘管貝多芬創作勤奮，但在當時，因為「思想大膽、構思奇特」，而

不為人們所理解。另外由於貝多芬的性格孤僻，特立獨行，在同業當中樹敵頗多，許多音樂工作者不願意和他合作。他又不媚權貴，還脾氣暴躁，因此上自貴族名流，下到平民百姓，都不太願意與他為友。貝多芬的作品上演也常常受到阻撓，聽眾寥寥無幾，因此他的生活常常陷入困境。貝多芬在給朋友的信中痛心的說：「我在維也納，無論做什麼，周圍都有無數的敵人……」

在這種情況下，他向皇家劇院的理事會提出要謀求一個有固定收入的職位，皇家劇院沒有答覆。後來，普魯士威斯伐麗亞國王邀請貝多芬擔任他的宮廷樂長，待遇豐厚，條件是離開維也納，到首都卡塞卡去。貝多芬考慮再三，終於同意赴任。消息傳出，維也納各界譁然，貝多芬是那個時代唯一可以稱得上音樂大

師的藝壇大家，是世界音樂之都的一顆璀璨的明珠，他怎麼可以離開維也納呢？如果那樣，音樂之都的光芒將會黯然失色，維也納的權貴也會臉上無光。維也納的貴族階層趕緊磋商，最後商定付給貝多芬年俸不低的薪金，這樣，貝多芬才又留在維也納。但是後來因為戰亂等原因，這些承諾從最初起就沒有兌現，所以，貝多芬生活依舊貧窮。

在貝多芬生活極為貧困的時期，他還創作了「田園」交響曲和被稱為「舞蹈的頌歌」的「第七號交響曲」與「第八號交響曲」，以及著名的「第五號鋼琴協奏曲皇帝」和「戰爭交響曲」。

「戰爭交響曲」是一部應時之作，那時正值人們反拿破崙的情緒高漲，在特定的時代很受歡迎。「戰爭交響曲」作品本身的

內容我們暫且不提，它引起音樂界的一場紛爭卻是舉世聞名。

1813 年，貝多芬的好友，音樂家、機械發明家梅爾策找到貝多芬，他曾經給貝多芬提供過性能良好的助聽器。梅爾策和貝多芬商量，請貝多芬為自己新製作的「潘哈莫尼康琴」寫一首曲子，這類新式琴是根據音樂盒裡的絃軸和旋轉滾筒的原理製作而成，不僅可以模仿樂隊，而且作為玩具樂器，還有很大的商業價值。由於拿破崙兵敗維多利亞，歐洲振奮，各界歡慶。梅爾策意識到，如果以戰爭為題材寫一首曲子，用於他的新琴樂曲，肯定獲利不菲。他把想法告訴了貝多芬，貝多芬表示同意。梅爾策著手準備材料，並且親自寫了鼓樂進行曲和小號吹奏曲。梅爾策又籌到一筆資金，建議貝多芬事先為哈瑙戰役的傷兵舉辦一場義

演，這樣貝多芬既可解經濟拮据之苦，又能完成遠赴英倫的夙願，他們一起商量好，盈利部分由二人平分。貝多芬著手改寫，梅爾策積極籌措。音樂會在場景、樂隊、宣傳等各方面都集一時之盛，演出的樂隊囊括當時最傑出的音樂家們，正式演出在維也納大學大廳。貝多芬執意要親自指揮，雖然演出時與樂隊有些不和諧，樂長無奈的站在貝多芬的身後偷偷協助，演出還是極為成功。

演出後不久，貝多芬和梅爾策卻因為利潤問題不歡而散。貝多芬後來聲明，以後演奏會中所包含的「戰爭交響曲」的收益全部歸他一人所有，梅爾策因此分文不能得。可是曲子當中鼓樂進行曲和小號吹奏曲是梅爾策所寫，他便想辦法弄到「戰爭交響曲」改編後的管弦樂曲的合法版

權，背著貝多芬將它在德國慕尼黑出版。貝多芬知道後勃然大怒，便到法院控告梅爾策。這場官司耗時四年，直到 1817 年才結束，雙方耗費了大量的精力和財力，最後還是握手言和。

在 1813 年至 1817 年這段時間裡，貝多芬在音樂創作上陷入了低谷，一是因為曠日持久的官司，耗盡了他的精力和體力，使他的健康狀況極度惡化。二是因為戰後人們對音樂的欣賞口味發生了巨大的變化，從上流社會到平民百姓，以旋律和華麗見長的音樂備受青睞，比如義大利作曲家羅西尼的作品。貝多芬對此氣憤至極，他說：「現代人不懂得什麼是真正的音樂。」「我不會去理睬他們，在未來，我只想為我自己的樂趣而創作。」

雖然貝多芬在這幾年內創作平平，但他的聲譽日益崇高，

「費德里奧」等很多作品，不斷被人們重新認識而連連上演，取得巨大成功。貝多芬的聲望在此期間達到了空前的高峰，被公譽為「歐羅巴＊的光榮」和「最偉大的音樂大師」。

輝煌變奏

由於當時社會的黑暗，藝術的墮落和貝多芬個人繁浩的訴訟，貝多芬的健康和音樂創作都陷入了低谷，造成這一狀況的還有另一個重要原因，就是貝多芬家族內部的糾紛。

貝多芬一生未婚，卻為了家庭費盡心神。貝多芬有兩個弟弟，因為母親早逝，父親酗酒，對他們疏於教育。兩個弟弟從小就遊手好閒，不僅沒有給貝多芬減輕生活的負擔，反而給他帶來

＊即歐洲。

許多的麻煩。

貝多芬來到維也納的第三年，他的兩個弟弟也來到維也納，在貝多芬的照顧下成家立業，一個弟弟當了銀行的職員，一個弟弟做了藥劑師。兩兄弟的事業剛剛獨立，又雙雙因擇偶不當，使得家庭烏煙瘴氣。尤其是小弟弟卡爾，他在婚姻大事上一意孤行，不聽貝多芬的勸阻，娶了一個放蕩而庸俗的女人約翰娜・賴斯為妻。賴斯婚後三個月生下一個男孩，也取名卡爾。這個小卡爾為貝多芬的晚年，帶來了無盡的煩惱和痛苦。貝多芬的弟弟卡爾 1815 年因患肺炎去世，死前留下遺囑，指定他的妻子和貝多芬同作小卡爾的監護人。

以貝多芬的個性，他決「不願意和一個壞女人為伍」。於是萌發了強烈的做父親的願望，決心成為卡爾的唯一監護人。小卡

爾的媽媽賴斯不是何等善輩，她決不善罷甘休，她在丈夫臨終前強迫他修改了遺囑，取消了貝多芬的監護權。因此，貝多芬與賴斯之間一場耗時長久的訴訟糾紛就此拉開序幕。

　　貝多芬決定訴諸於法院，力求獲得孩子的單獨監護權。法院經過調查，裁決根據目前的狀況，貝多芬為小卡爾的唯一合法監護人。貝多芬如願以償，他高興之餘，安排孩子進入維也納一家最好的學校——德·里奧學校去學習，夢想把卡爾培養成一個大音樂家或是一流的學者。兩年後，貝多芬又把卡爾送入大學預科班。這時孩子的母親又提出訴訟，以貝多芬耳聾、有病為藉口，要求法院取消貝多芬的監護人資格。貝多芬再一次據理力爭，最後終於又一次贏得了官司。

　　貝多芬對小卡爾寄予厚望，也許他想給孩子更多的父愛，也許他希望貝多芬家族再出良才，他對小卡爾投入了無盡的情感，可是這位姪子卻全然不領情。他常常離家出走、揮霍玩樂，與狐朋狗友來往，與女孩子廝混，每次都刺傷伯父的心，貝多芬和小卡爾因此常有摩擦。不久，貝多芬與賴斯再度陷入「監護人」之爭，貝多芬先輸，後來又贏。

　　之後，卡爾終於被說服到大學去註冊，可是卡爾就是不想做學問，他想當兵，要不就去讀商校。貝多芬對卡爾無可奈何，他們在一次衝突之後，卡爾威脅要自殺，貝多芬全不在意。卡爾就跑到街上買了一把手槍，朝自己的頭部開了兩槍，一槍未中，一槍使他身負重傷。貝多芬得知後傷心至極，這是他生命最後兩年裡最為致命的一擊，他本來健康

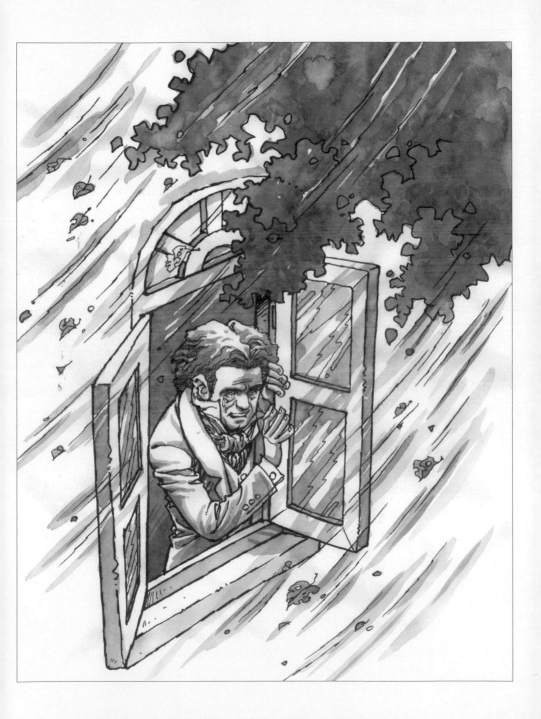

情況就不佳，這下更是心力交瘁。貝多芬眼看著自己的宏願徹底落空，希望成為泡影，他終於同意卡爾去當兵，同意卡爾走自己的路。*

　　貝多芬一生苦難無數，在眠伏了長達數年的創作低潮之後，他終於又開始創作了。貝多芬完成了五首鋼琴奏鳴曲，五部絃樂四重奏等作品。其中，還有一部被稱為「有史以來最為輝煌的」變奏曲，即1823年問世的「迪亞貝尼變奏曲」。

　　這部變奏曲原本是因為一位叫迪亞貝尼的抄譜員，打算發行一套與本地作曲家作品不同的變奏曲，於是他找到貝多芬，希望他能幫忙。貝多芬一開始並不在

放大鏡

＊卡爾死於1858年，他的兒子也不成氣候，後來死於紐約。卡爾的孫子1917年因意外事故死於維也納，他是最後一個用貝多芬家族姓氏的人。

意，沒答應他的要求，但沒過多久，又決定寫上幾首。貝多芬少年時在波昂就寫過一些變奏曲，於是他開始「重操舊業」，貝多芬先寫了六七首小曲子，後來增至九首，從 1819 年寫到 1823 年，最後共寫了三十三首，貝多芬想把這組變奏曲以三十金幣的價錢，提供給萊比錫的出版商，可是這位出版商不太感興趣。貝多芬於是又把它給了迪亞貝尼。

　　一年以後，貝多芬的這部變奏曲成為迪亞貝尼出版社所發行的第一部變奏曲作品集。隨後迪亞貝尼又出版了魯道夫大公、李斯特、舒伯特、胡梅爾等一批著名作曲家的變奏曲集。為此，《維也納日報》也大做宣傳，迪亞貝尼親自執筆推介貝多芬的樂曲，他說:「我們向全世界介紹一套非同一般的、堪稱與不朽經典之作相媲美的偉大而重要的變奏

曲。這樣的作品，只有貝多芬這位當今最偉大的真正藝術家才能創作出來……我們能夠藉此機會出版，感到無上的榮幸……」

不管迪亞貝尼怎樣以商人的角度去宣傳讚譽，貝多芬的這部「變奏曲」在藝術價值上的確是空前絕後的，它體現了貝多芬的非凡才華，詼諧的情趣以及崇高的思想，也象徵著貝多芬的人生樂章裡，從低谷走向創作高峰的輝煌變奏。

莊嚴吟唱

貝多芬的成就與成功，某種程度上來說，是因為年輕時受到海頓、莫札特等音樂大師的指教和扶掖。當他自己成為一代宗師的時候，貝多芬也給與了許多後輩音樂家無私的關心和支持。

和貝多芬有過交往的後輩音樂家，最著名的有韋伯*、舒伯

特和李斯特。韋伯比貝多芬小十六歲，他久聞貝多芬的大名，但一直不敢去拜見，原因是在多年前，他曾在一家刊物上匿名批評貝多芬的作品。韋伯對自己當年的魯莽行為非常內疚，想去拜見貝多芬，卻一直沒有勇氣。

一次，他聽朋友說貝多芬對他的作品很是讚賞，最後終於鼓足勇氣，在朋友的陪伴下敲開了貝多芬厚重的家門。貝多芬一見到他，沒等朋友介紹，抱住韋伯大聲說道：「是你呀！好傢伙，你好！」韋伯見到貝多芬時，既激動又緊張，貝多芬立即拿出談話本＊與他開始交談，隨後請他們吃飯。在飯桌上，大家談到了韋伯正在創作的新歌劇；臨分手

放大鏡

＊韋伯　出生於 1786 年，卒於 1826 年，是德國著名的指揮家、作曲家，以及鋼琴家。
＊貝多芬此時已耳聾，須以談話本和他人筆談。

時，貝多芬多次與他擁抱，並緊緊握住他的手說:「祝你的新歌劇成功，如果可能，我會來觀看首演。」韋伯懷著忐忑不安的心情去拜訪貝多芬，卻帶回了愉快溫暖的回憶，以及貝多芬的鼓勵，一代大師的風采使他終身難忘。

舒伯特比貝多芬小十七歲。他是貝多芬最忠實的崇拜者，舒伯特喜愛貝多芬的作品到了著迷的程度。早在學生時代貝多芬的歌劇「費德里奧」上演，舒伯特因沒錢就賣掉了自己的藏書去觀看。幾年後，舒伯特帶著自己的作品去向貝多芬請教，辛德勒記錄說:「在給大師呈獻他的四手聯彈的作品時，舒伯特面露愧色……他既害羞又沉默寡言……面對貝多芬莊嚴的氣質，他完全喪失了進屋時還鎮定自若的勇氣。」貝多芬對舒伯特愛護有加，當他看到舒伯特的錯誤時，會以溫和

的語氣提醒他。

舒伯特在音樂創作上，將貝多芬奉若神明。他曾經說：「貝多芬在藝術上是萬能的。他在所有的作曲家中，不僅最高尚，樂思最豐富，也是最為豪放的。莫札特與貝多芬相比，好似席勒之於莎士比亞。席勒的作品如今已膾炙人口了，而了解莎士比亞的人並不多。同樣的，莫札特現在已為大眾所知，但真正理解貝多芬的人卻很少。人們了解貝多芬，恐怕要等到維也納市民具備更高尚的精神和更寬廣的胸懷。只有到那時，人們才配領受他的藝術，才能完全明白他的偉大之處。」舒伯特以睿智的眼光和獨到的洞察力，說出了貝多芬和他作品的偉大意義。

李斯特比貝多芬小四十一歲，作為歐洲浪漫主義時期最偉大的鋼琴家，李斯特在少年時期

就曾受到貝多芬的扶掖。李斯特十二歲時在維也納舉辦個人音樂會，五十三歲的貝多芬親自出席。那是一個多麼激動人心的場面：貝多芬走上舞臺，躬下身去，把李斯特擁在懷裡，親吻他的額頭。貝多芬在少年時期的李斯特心中，點燃了一盞永遠不滅的藝術明燈。

在貝多芬參加李斯特音樂會的同一年，他創作出了偉大作品「莊嚴彌撒」，這是貝多芬由創作低谷進入創作高峰期的第一部作品，貝多芬曾在這部作品的扉頁上寫下他著名的題詞：「出自內心，願它深入人心。」

「莊嚴彌撒」是貝多芬在魯道夫公爵被封為奧爾莫茨大主教的就職典禮上構思的，它融抒情、哲理、戲劇性為一爐，樂曲中從「上帝憐憫」的雄偉厚重的祈禱聲，到「光榮經」的「光榮

歸於至高無上的上帝」的傾訴；從「信經」裡天堂地獄的長生理念，到「上帝的羔羊」中「和平的祈禱」，這部作品在音樂語言的表達和思想的深度方面，都達到了一個嶄新的高度。它並非僅僅是用於祈禱或獻祭，「莊嚴彌撒」表現的其實是整個人類莊嚴而神聖的偉大情感。

俄國加立辛親王看到首演，曾經這樣寫信給貝多芬：「對我而言，我從未聽過如此崇高的曲子……您的天才已經超越了當代足有幾個世紀……後人將會對您頂禮膜拜，會更加珍惜您所留下的這筆財富……」

從當時和以後的情況來看，加立辛親王的評價一語中的。對於這部作品，唯一令人遺憾的是，過去和現在都很少上演。因為它的合唱和獨唱聲部都過於複雜，演員難以把握，而且樂隊的

演奏也相當有難度。不過即使如此，這完全無損「莊嚴彌撒」的偉大意義。

歡樂頌歌

貝多芬的晚年，創作了他一生交響樂的集大成之作──「第九號交響曲合唱」。這部作品給他帶來了極大的麻煩。

這是一首以詩人席勒的詩歌〈歡樂頌〉作為歌詞的帶合唱的交響曲。由於當時的政治原因，貝多芬將合唱部分改為「歡樂頌」。「合唱」交響曲無疑是貝多芬歌頌人類「自由、平等、博愛」的偉大理念的恢弘巨著，是人類音樂史上最為輝煌壯麗的音樂篇章。

「合唱」交響曲用羅曼‧羅蘭的話說：「是兩條河流的匯合點，一條河流是席勒的〈歡樂頌〉，另一條河流是『第九號交

響曲」本身。只有這兩河交匯時，「第九號交響曲」才能誕生。」

羅曼·羅蘭以為，歡樂的頌讚是這樣發展的：「當歡樂的主題初次出現時，樂隊忽然戛然而止，出其不意的一片靜默，使歌唱的開始帶有一種神祕與神聖的氣概……。『歡樂』從天而降，包裹在空靈之間，它以柔和的氣息撫慰著痛苦，流進渴望幸福的人的心坎；第一下撫摸又是那麼溫柔，令人禁不住因『看到他柔和的眼睛而潸然淚下』。當主題再次過渡到人聲，低音聲部帶著一種嚴肅而壓抑的情調，慢慢的，『歡樂』抓住了生命。這是一場征服，是一場對痛苦的搏鬥。接著進行曲的節奏伴著浩浩蕩蕩的軍隊……在這沸騰的樂章內，我們可以聽到貝多芬的氣息……在戰爭的歡樂之後，是宗教

的醉意，隨後是聖宴，又是愛的興奮。整個人類都在向天空張開雙臂，大聲疾呼的撲向『歡樂』，把它緊緊的摟在懷裡。」

「合唱」交響曲首演之日，維也納像是在歡慶重大的節日。

1824 年的 5 月 7 日晚上，凱爾納特多爾劇院擠滿了人，演出的曲目為「莊嚴彌撒」和「合唱」交響曲。音樂會上的貝多芬，全心投入歡樂的場景當中，他似乎進入一種迷狂的境界。貝多芬始終相信：「卓越的人的特長，是在不幸和痛苦的境遇裡，默默的忍耐。」

那天，是貝多芬人生旅途裡最燦爛的豔陽天，是他一生中最激動人心的時光。

貝多芬站在舞臺上，一會兒手臂高高舉起，一會兒又躬身在地，一會兒手舞足蹈，一會兒滿場跑動，他的腦海裡已經沒有周

圍的一切。當樂曲結束，人們滿臉淚花向他報以暴風雨般的掌聲時，他無法聽到，當演員抱著他轉回身來，他才顫抖的、笨手笨腳的向觀眾鞠躬行禮……掌聲久久不息，鼓掌禮共有五次，那時歡迎皇室出場也只能鼓掌三次。警察無奈的出來干涉。貝多芬又站在臺上久久的鞠躬致謝。羅曼‧羅蘭曾這樣評價貝多芬：「在如此悲苦的深淵裡，貝多芬從事於謳歌歡樂。」此時是貝多芬一生中最為輝煌燦爛的時刻。

貝多芬早年在海雷根斯塔特的遺書中就寫道：「我不能不完成應該做的工作就離開這個世界。我就是抱著這個願望，才繼續活下去的。」貝多芬嘔心瀝血、殫精竭慮數年的時間，完成了表現人類「宇宙萬物皆平等，四海之內為兄弟」的博愛思想的「合唱」交響曲，他從此身心更加虛弱，

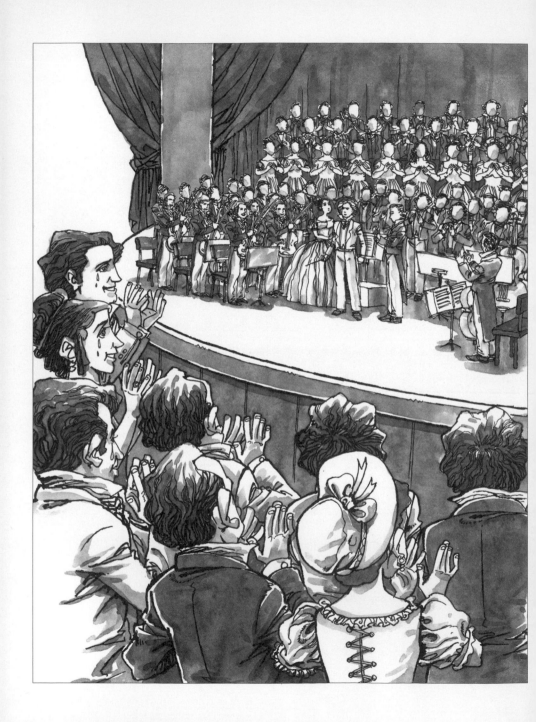

心智到了崩潰的邊緣。

　　1826 年冬季的一天，貝多芬到弟弟約翰的莊園去休養，不慎感冒。當時，正值貝多芬的姪子卡爾要到維也納參軍，貝多芬不顧病痛把他送回維也納。由於一時找不到封閉的馬車，貝多芬就帶著卡爾坐敞篷車回到維也納。當時天寒地凍，朔風凜凜，貝多芬到達維也納後就一病不起。幾天以後情況稍有好轉，沒過幾天病情又突然惡化。貝多芬渾身發黃，而且不停的腹瀉嘔吐。他隱隱約約聽到了上帝的召喚，他在清醒時立下遺囑，宣布卡爾為他全部財產的繼承人。他對前來探望他的朋友說了一生中最後一句名言：「鼓掌吧，朋友們，喜劇終於結束了。」

　　1827 年 3 月 24 日，貝多芬開始陷入昏迷狀態。 3 月 26 日下午四時左右，天空陰霾，殘雪飄

飛。突然，天空發出一聲驚雷，一道灼人的閃電刺向長空，閃電照亮了整個房間。貝多芬猛得睜開了雙眼，握緊了拳頭，瞪大眼睛，向上凝視了幾秒鐘……握拳的手臂慢慢垂下，緩緩的閉上了眼睛。一代音樂大師的偉大靈魂就這樣離開了人世，登上了真理的王國。

1827 年 3 月 29 日，維也納為貝多芬舉行了有史以來最隆重的葬禮，這一天，商店關門、市場停業、工廠停工、學校放假，人們像群星望北斗一樣從四面八方趕來，聚集在維也納。那一天陽光明媚，彩霞滿天，維也納將近有兩萬人為偉大的音樂大師送行。在葬禮儀式上，一位演員朗誦了貝多芬的好友兼詩人——著名的劇作家格里爾帕策所寫的悼詞，抒懷人們對貝多芬的深情厚意，讚揚貝多芬歷經滄桑、悲壯

輝煌的偉大一生，向空前絕後的
一代音樂大師獻上人們最後的敬
意。

　　滄海騰流，偉人逝矣，貝多
芬的名字、音樂和精神，與星辰
同在，與日月同輝。

1770 年	出生。
1773 年	祖父過世。
1774 年	開始練琴。
1778 年	開始公開演奏。
1783 年	擔任波昂宮廷風琴手。
1786 年	與勃倫甯的女兒相戀。
1787 年	前往維也納拜莫札特為師，因母親過世未果。
1789 年	法國大革命。
1792 年	父親過世，前往維也納，師海頓，定居維也納。
1795 年	在一場慈善音樂會上演奏自己的新作，出版商也計畫出版他的作品，隨後三首鋼琴三重奏被登在《維也納日報》上，還應邀為維也納化裝舞會寫兩套舞曲，這是他作為作曲家最重要的一年。

1796 年　發現聽覺漸漸減弱。

1799 年　創作「第八號鋼琴奏鳴曲悲愴」，此曲標誌著貝多芬個人
　　　　音樂風格的誕生。

1801 年　出版「第十四號鋼琴奏鳴曲月光」，完成「第五號小提琴
　　　　奏鳴曲春天」。

1802 年　完成「第十七號鋼琴奏鳴曲暴風雨」。逐漸喪失聽力，立
　　　　下「海雷根斯塔特遺書」。

1803 年　完成「第九號小提琴奏鳴曲克羅采」；開始創作「第三號
　　　　交響曲英雄」。

1804 年　完成「第二十一號鋼琴奏鳴曲黎明」。

1805 年　創作「第二十三號鋼琴奏鳴曲熱情」。歌劇「費德里奧」
　　　　首演。

1806 年　創作「D 大調小提琴協奏曲」，並於 12 月 23 日首演。

1808 年　完成「第五號交響曲命運」，創作「第六號交響曲田園」。

1814 年　領養姪子。

1819 年　聽力徹底喪失。

1823 年　1 月，完成「莊嚴彌撒」。

1824 年　完成「第九號交響曲合唱」。

1827 年　去世。

獻給孩子們的禮物

「世紀人物100」

訴說一百位中外人物的故事

是三民書局獻給孩子們最好的禮物！

◆ 不刻意美化、神化傳主，使「世紀人物」
 更易於親近。

◆ 嚴謹考證史實，傳遞最正確的資訊。

◆ 文字親切活潑，貼近孩子們的語言。

◆ 突破傳統的創作角度切入，讓孩子們認識
 不一樣的「世紀人物」。

國家圖書館出版品預行編目資料

不朽的樂聖：貝多芬／高遠著;杜曉西繪.－－初版四
刷.－－臺北市：三民，2019
　　面；　　公分.－－(兒童文學叢書／世紀人物100)

ISBN 978-957-14-4773-5　(平裝)

1.貝多芬(Beethoven, Ludwig van, 1770-1827)－傳
記－通俗作品

910.9943　　　　　　　　　　　　　　96010000

© 不朽的樂聖：貝多芬

著 作 人	高　遠
主　　編	簡　宛
繪　　者	杜曉西

發 行 人	劉振強
著作財產權人	三民書局股份有限公司
發 行 所	三民書局股份有限公司
	地址　臺北市復興北路386號
	電話　(02)25006600
	郵撥帳號　0009998-5
門 市 部	(復北店)臺北市復興北路386號
	(重南店)臺北市重慶南路一段61號

| 出版日期 | 初版四刷　2019年4月修正 |
| 編　　號 | S 781940 |

行政院新聞局登記證局版臺業字第○二○○號

有著作權‧不准侵害

ISBN 978-957-14-4773-5　(平裝)

http://www.sanmin.com.tw　三民網路書店
※本書如有缺頁、破損或裝訂錯誤,請寄回本公司更換。